EVERGON 1971-1987

Martha Hanna

Canadian Museum of Contemporary Photography
Musée canadien de la photographie contemporaine

The Canadian Museum of Contemporary Photography is an affiliate of the
National Gallery of Canada

Le Musée canadien de la photographie contemporaine est une filiale
du Musée des beaux-arts du Canada

Canadian Cataloguing in Publication Data

Hanna, Martha
Evergon 1971-1987

Text in English and French
ISBN 0-88884-553-7
1. Evergon – Exhibitions. 2. Photography, Artistic – Exhibitions.
I. Canadian Museum of Contemporary Photography. II. Title.

TR647 E94 H46 1988 779′.092′4
 C88-099502-5E

Données de catalogage avant publication (Canada)

Hanna, Martha
Evergon 1971-1987

Texte en français et en anglais
ISBN 0-88884-553-7
1. Evergon – Expositions. 2. Photographie artistique – Expositions.
I. Musée canadien de la photographie contemporaine. II. Titre.

TR647 E94 H46 1988 779′.092′4
 C88-099502-5F

Design: David Buchan

Production: Maureen McEvoy

English Editor: Diana Trafford of Alphascript

Translation: Catherine Browne of Alphascript

French Editor: Fernand Doré of Alphascript

Typesetting: Eastern Typographers Inc.

Colour separations, printing and binding: Herzig Somerville Limited

Polaroid Canada Incorporated has provided financial support for this catalogue.

Conception graphique : David Buchan

Production : Maureen McEvoy

Révision du texte anglais : Diana Trafford (Alphascript)

Traduction : Catherine Browne (Alphascript)

Révision du texte français : Fernand Doré (Alphascript)

Composition : Eastern Typographers Inc.

Sélection des couleurs, impression et reliure : Herzig Somerville Limited

Polaroid Canada Inc. a apporté une aide financière à la réalisation de ce catalogue.

PREFACE

Evergon and his work first came to my attention in 1975. In my position at the Canadian Museum of Contemporary Photography I have had the pleasure of meeting with Evergon and viewing his work on an ongoing basis since the late seventies. Over the years, I have had many opportunities to ask questions, in particular questions about his photographic technique and procedures. The information that I gained from these conversations is reflected throughout the essay, "Form and Former Meaning."

To better understand his working process for the large-format Polaroid photographs, I accompanied Evergon on a visit to the Polaroid studio in Spring 1987. The studio, a relatively small room located in the Boston Museum of Fine Arts, encloses a smaller room which is actually the large camera. There I observed Evergon and his crew setting up and photographing two of his large-format works.

In the planning of this exhibition, Evergon's co-operation and good humour have been indispensable. He has been untiring in his attention to the project and generous in lending his photographs.

I am particularly grateful to the private collectors and to the institutions who have lent their works to the exhibition. I would like to thank the late Norman Hay, Toronto; David Rasmus, Toronto; Jack Shainman Gallery, New York and Washington; the Canada Council Art Bank, Ottawa; the Fondation Cartier pour l'art contemporain, Jouy-en-Josas, France; the National Gallery of Canada, Ottawa; and The Photographers Gallery, Saskatoon.

Staff of the Canadian Museum of Contemporary Photography have contributed significantly to this exhibition and catalogue. I am indebted to Pat Chase, Pierre Dessureault, Aimé Faubert, Lise Krueger, Jeffrey Langille, Clement Leahy, Alain Massé and Johanne Mongrain for their professionalism and support. Maureen McEvoy co-ordinated the production of the catalogue, Sue Lagasi arranged for the loans to the exhibition and Anne Jolicoeur has been responsible for the circulation of the exhibition. Throughout the project Martha Langford, Chief Curator of the Canadian Museum of Contemporary Photography, and Charles Hill, Curator of Canadian Art at the National Gallery of Canada, have provided invaluable advice.

I would also like to acknowledge the help of colleagues from other institutions who have been instrumental in circulating the exhibition in Canada. They are Alf Bogusky and Grant Arnold, Art Gallery of Windsor; Jim Borcoman and Ann Thomas, National Gallery of Canada; T. Keilor Bentley, Owens Art Gallery, Mount Allison University; Paul A. Hachey, Beaverbrook Art Gallery; Patricia Grattan, Memorial University Art Gallery; and Matthew Teitelbaum, Mendel Art Gallery. In Germany, Peter Weiermair of the Frankfurter Kunstverein has initiated plans for a tour of the exhibition in that country.

Evergon, Louis Lussier and the Photo Centre Group of the Canadian Government Expositions and Audio-Visual Centre provided the copy transparencies required to reproduce the images in this catalogue.

Financial support for the catalogue, arranged with the help of Barbara Hitchcock, Eelco Wolf and Pat McNamara, was kindly given by Polaroid Canada Incorporated.

M.H.

FORM AND FORMER MEANING

vergon studied the traditional arts of painting, sculpture, drawing and printmaking as well as photography at Mount Allison University in New Brunswick. His experimentation in photo-related media began during a summer course at the Rochester Institute of Technology in 1969. By his choice of hand-manipulated processes, he aligned himself at an early stage with a minority of photographers who were specifically concerned with personal expression. Like a diary, his photographs record mood, relationships and fantasies. Over the sixteen years represented by the works in the exhibition you will see the constants in Evergon's vocabulary. Foremost is the working out of his own sensibility as a gay male. While the focus has not changed, the means by which he has communicated his interests has varied according to self-critical revelations and as the tools and lines of communication have broadened within contemporary photography.

In the struggle between pictorialism and straight photography, a struggle as old as the medium, processes such as blueprint and gum bichromate have been used by photographers who wanted to inject a self-referential touch into their imagery. For Evergon in Rochester in the early seventies, the choice had other implications as well. The personalized handmade icon reflected the home-spun enthusiasm that infused America at that time. As Evergon has said, "We're talking about the time of the hippies, when there was a return to everything. Even in photography we were going back to the grass roots. We were looking for ways of making the image other than the slick glossy colour or black and white."[1]

There was also a significant connection to art forms then being explored by feminists in works that

typically used alternate processes. These works were personal in content, open to associative readings by the viewer, and characterized by a focus on sexual identity and self-discovery through self-portrait.[2] Lucy Lippard in the 1974 essay "Making Up: Role-Playing and Transformation in Women's Art," noted the preoccupation of women artists with the self as subject:

> The turn of Conceptual Art toward behaviorism and narrative about 1970 coincided with the entrance of more women into its ranks, and with the turn of women's minds toward questions of identity raised by the feminist movement: What Am I? What Do I Want to Be? I Can Be Anything I Like but First I Have to Know What I Have Been and What I Am.[3]

Evergon too asked himself questions. In his collages of 1971-1973, he explored his feelings in relation to a friend, a woman named Doris whom he met when he was a student in Rochester. She was a waitress in a local restaurant where he worked during the summer months as a waiter.[4] Through his reflections on Doris, Evergon seemed to be analyzing his own character, matching his love against that of Doris and measuring his desires with the feelings that he was experiencing in their relationship. The collages combine photographic portraits and self-portraits with reproductions elaborated through the blueprint process and decorated with fabric, feathers, emblems and paint. Evergon described the series as a declaration of his feelings toward Doris, "feelings of love and hate – kind of like valentine cards and voodoo dolls."[5] But the images suggest more than that, as if Evergon were reviewing his life vicariously in his personification of Doris. In the portrait *Birth of Adam*, for example, he has superimposed his forehead on the face of Doris. His reworking of the photograph *Doris as a Child with Flowers* too suggests a transformation of characters, with the crayon strokes chipping away the finer features and blocking out a less distinct form. The collage *Battle for the Virgins* shows the artist in direct competition with Doris, each collecting images of the Virgin and Child. Although the self-portrait occupies a comparatively small space, its attributes are clear and condensed, counterbalancing the flamboyant but looser image of Doris. The symbol of the butterfly, the "hopeful shape of female transformation" in feminist art,[6] permeates the image.

A partially nude male figure appears in two other early collages. In *1952 Stud Blurp Blue*, the figure emerges from the blueprint background. While the subject's masculinity is made obvious, his identity is not: the photograph is cut off above the shoulders and replaced by a hand-worked amoeba-like shape.

The same nude is the focus of the blueprint *1 Boy with Ingrown Tattoo* (p. 20). Here, the figure is complete, the head and face unobscured. This image is the most blatantly sexual of Evergon's early work. The figure represented is a blend of the kind of stereotypical images that had been adopted to portray the male nude. The youthful well-built figure stands classically posed in a natural setting, looking like the ideal forms of Greek and Renaissance art. His demeanour, the twist of the body with arms held behind the back, and the upward-looking viewpoint recall views of St. Sebastian. Other more contemporary quotations clarify the reference to a sexually desirable man. The suggestive inclusion of underwear points to the popular imagery found in soft-core porn magazines of the 1960s, while the resemblance of the model to pop idol Mick Jagger secures his attractiveness.

Evergon clearly made his photograph of the young man according to predetermined codes of representation. His treatment drew on examples in art and photographic history that, while not overtly sexual, had potential gay overtones because they dealt with the male nude. Prior to the seventies, homosexual expression in art was limited to a symbolic association with classical subjects which provided an acceptable means of depicting the nude male. Turn-of-the-century photographers Wilhelm von Gloeden and Wilhelm von Pluschow cloaked their nudes in classical idealism. Their photographs showed Sicilian youths in poses, drapery and setting indicative of their classical roots. Thomas Eakins's photography – in particular, his series *Arcadia* – was also inspired by Greek art. Young men frolic nude in the landscape in the photographic studies for his painting *The Swimming Hole*. In the pursuit of scientific discovery and as a basis for other paintings, Eakins documented the nude in motion: walking, jumping and wrestling. His photographs – rare in their depiction of the nude male figure, although not pointedly homo-erotic – became an important visual source for those interested in the male nude, including Evergon, who used Eakins's study of wrestlers as the basis for his 1986 work *Jacob Wrestling with the Angel* (p. 7).

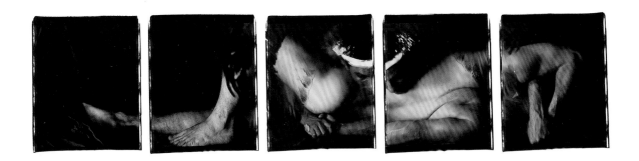

Jacob Wrestling with the Angel, 1986
Lutte de Jacob avec l'ange, 1986

Evergon's struggle to resolve inner feelings with outward appearance was not confined to his art alone. In 1974 he began to radically transform his personal appearance by wearing long skirts and, on occasion, a velvet hat decorated with feathers and lace. He reacted against the socially prescribed view of the male, making a dramatic break from conventional expectation by wearing clothes normally worn by women. He further confused the image by keeping a long and bushy beard.

In 1976, Evergon began a series of Xerox colour prints titled *Bondagescapes* (Catalogue Nos. 5-9) in which he explored the idea of repressed sexuality. The Xeroxes were composed, like the collages, by bringing together a variety of elements. For each, Evergon used photographs he had taken of friends, nude, and in positions that left them sexually vulnerable. He combined these photographs, which he cut apart from their original photographic context, with symbolic references drawn from nature: a cat, a raccoon, a bird. The creatures were meant to characterize the spirit of each person. The horse, for example, which symbolizes intense desire and pertains to the natural instinctive zone of our being or in Jungian terms is symbolic for the mother, was paired with the only woman represented in the series, in *Diane and the Horse* (p. 10).[7] Many of the symbols, however, made much looser, personal connections to the people shown.

To impress the idea of entrapment, Evergon wrapped the pictures with thread, visually binding each in place in the composition. While bondage could denote violence, Evergon softened the treatment by stitching the thread decoratively in a zig-zag pattern across the subject's forehead in *Bill and the Loons* and in the present-like packaging of the figure in *Terry and Big Muffin* (p. 37). The binding implied is a psychological one representative of internal struggles rather than a physical one. In these Xeroxes, the construction of the image as well as the choice of imagery conveys the impression of bondage. The matrix for the Xeroxes is a combination of materials: photographs made by Evergon, others that he found, thread and plastic baggies. Through photocopying, the whole image is compressed to a planar surface. The thread, which in the original collage occupied three dimensions, becomes lines criss-crossing the surface. The plastic bags designed to contain the paper figures are transcribed in the Xerox as a pattern of white lines and planes interrupting the continuity of the photographs behind. The effect of compression is made even greater as the lines of thread and reflections merge with the photographic plane.

In 1981, Evergon began using the Polaroid SX-70 camera, adopting a structure that he based on the previous Xerox format.[8] Just as he had arranged the assortment of objects and ready-made images on the glass surface of the Xerox machine, he placed his model and objects on top of a suspended 4 x 8 foot sheet of Plexiglas. He then made several exposures of the assemblage from underneath, mimicking the viewpoint and lighting of the Xerox machine. He combined and overlapped the exposed Polaroids to produce constructions of interlocking multiple prints. Some of these maquettes he later enlarged as Ektacolor prints, expanding the composite photographs to near life-size studies measuring 83 x 40 inches.

The *Interlocking Polaroids* (Catalogue Nos. 17-22) compare to the Xeroxes in construction but differ in overall pictorial effect. While free of the thread binding used in the *Bondagescapes*, the figures are seen trapped within an ethereal layer parallel to the picture plane. Their bodies are pressed against the invisible Plexiglas surface, the full figures interrupted and segmented by the white borders of each SX-70 print. Yet there is an impression of wholeness as there is, for example, in a panorama. The effect is quite different from that produced by the composites of British artist David Hockney, in which each successive image provides a slightly altered viewpoint to incorporate a sense of time and space. In Evergon's work, the white borders become a superficial pattern on a plane that coincides with the Plexiglas support, confining the subject as the thread had done in the previous bondage series. The interlocking Polaroid photographs rarely use the collage technique of juxtaposition. These photographs are primarily romantic, decorative figure-studies that capitalize on the lusciousness of the Polaroid print quality. The enlarged versions are the most successful when a dreamy romanticism prevails. Regardless of the attempt to stir up action, as in *James and the Pepper Tongue* (p. 43), emotion is contained. An objective distance is maintained and the viewer is left looking at an interesting specimen.

The 40 x 80 inch shape of the large-format Polaroids compares to the elongated shape of the Xeroxes and SX-70 interlocking works, but in the large-format Polaroids, the picture plane shifts from a horizontal to an upright position. The space within the photograph appears to expand, accommodating one or

more figures around which air can freely circulate. Unlike the spatial opportunities of a natural environment, however, the studio offers a shooting stage with a depth of only two feet.[9]

On this platform, Evergon brought together and arranged people and objects to fill the dimensions of the camera's view. The Polaroid camera forced a further compression by limiting the depth of field to approximately one inch. Evergon orchestrated the space using collage. This allowed him to play on the polar effect of real and illusory space, creating conflicting impressions of expansiveness and restriction. The high contrast of the lighting emphasized three-dimensional form. A photograph of the sky inserted in the backdrop gave an illusion of infinite space, reminiscent of the window views in Flemish art. In contrast to these devices, which communicated a sense of depth, a Plexiglas plane placed between the camera and the model emphasized the photograph's planar surface and offered clues to actual spatial relationships. Smears and spatters of paint focused attention on the Plexiglas surface as well as giving expressionistic accent to the scene. In a number of the photographs, *The Caravaggio* (p. 49) and *The Lemon Squeezer* (p. 47) among them, a white or checkered border was painted inside the Plexiglas perimeter to frame the major components of the composition. Successive layers were identified by shadow.

Evergon pursued the exploration of real and illusory space in a detailed way in his series *Photo Synapse – Caucasians in Birdland*. He complicated his photographic method by using successive generations of photographs, playing the space represented by the photograph against the two-dimensional pattern of its surface. If one considers the portraits within the images as the first photo-graphic generation, then the 8 x 10 inch photographs (which include a collage of motifs mounted on Plexiglas and placed in front of the figure) are the second.[10] The third generation represented in this exhibition (Catalogue Nos. 23-25) comprises SX-70 photographs of the 8 x 10 inch prints which have been reworked by hand: painted, marked and scratched, then placed so that they bear the traces of sunlight and shadow and rephotographed. With the figures held within the prescribed planes, the images provide hazy representations of the men, elusive, undefinable, and able to be classified only by their vague and simplistic resemblances to the symbolic creatures in the pictures.

The spatial depth in the *Caucasians in Birdland* photographs appears very confined when compared to the later *Theatre Pieces* (Catalogue Nos. 33-37). As the title suggests, Evergon created miniature stage sets in which he located his imagery. Using both two- and three-dimensional objects, he manipu-lated the parts (props of wood, plaster and Plexiglas and photographic reproductions representing people, animals and scenes combined with reflective materials) to create a fictitious space far from the concept of reality. Like sketches, the *Theatre Pieces* provided an experimental ground in formulating the spatial qualities of the large-format Polaroids. Considering the very limited space within which Evergon created his scenes for the 40 x 80 inch camera, his 1986 work *Re-enactment of Goya's "Flight of the Witches" ca. 1797-1798* (pp. 60/61) is a masterpiece of illusion.

In collage,[11] elements are extracted from one context and combined with other foreign elements to create an image in which each fragment brings to the understanding of the picture a reference to a former meaning. Historically, the process allows for the interplay between artistic expression and the experience of the everyday world represented by the tangible item.[12] Cubist collage, for example, incorporates actual objects or fragments of objects within the context of a painting. Evergon fabricates the whole image using many fragments, creating a space of intervention in each work that is dependent on the references that each fragment makes. This juxtaposition of elements is intended to elicit in the viewer a response based on association. In the *Bondagescapes* that response is a visceral one.

In the series of Xeroxes *Wooden Boxes* (Catalogue Nos. 11-12) and *Plastic Boxes* (Catalogue Nos. 13-16), Evergon divides each image in two and sets up a dichotomy between a projected image and the vulnerable matter of reality. (The pairing can also be interpreted in terms of other dichotomies: historical/contemporary, cultural/personal and mythic/real.) A knight on a white horse he places with the decapitated head of a black bird. For *Broken Egg Collection* (p. 39), he places a photograph of himself opposite a picture of his lover. Surrounding and supporting each portrait are symbolic refer-ences. In the top half of the print, around the portrait of the young man, are animal horns and leopard skins which signify strength and masculinity, with the figure of Zeus reinforcing the ideal of masculinity. The references in the bottom portion are more down to earth. The egg, the symbol of immortality, has been broken to reveal a present-day reality where the artist stands in front of a TV set and compares the

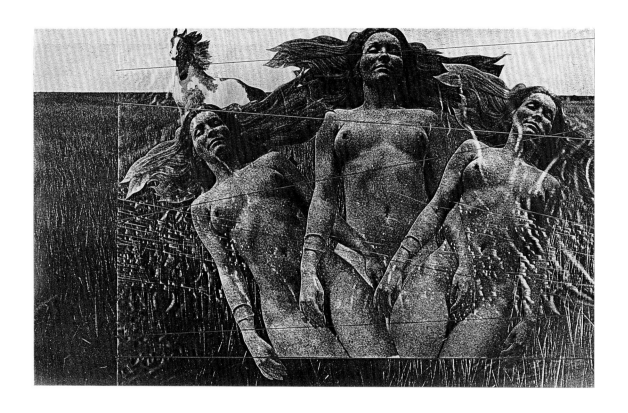

Diane and the Horse, 1976
Diane et le cheval, 1976

weightiness of his image to the mass of a melon.

Evergon's self-portraits are the most direct of his work. They are not clouded or obscured by subversive planes. The self-portrait is a repeated theme, fulfilling a need for exorcism and self-reflection. In the series entitled *Horrifique Portraits* (Catalogue Nos. 26-30), which he began in 1982, he initiates direct communication with the viewer by his pose or by eye contact. Each image is made simple by dwelling on one aspect of mood or character: the martyr, the disguised romantic, the bound and tortured. The subject of his role as an artist returns again and again. The 1978 *Self-Portrait* and the 1983 portrait *Self – With the Triangle Light, Yellow and Blue* both emphasize the eyes as the vehicle by which the visual artist absorbs his surroundings. In the photograph *The Artist and his Mother* (p. 24), Evergon enacts the role of a seventeenth-century artist who is painting a portrait of his mother. In other works, he is present in spirit. He *is* the "Old Man in Red Turban" seen in two of the *Theatre Pieces*, assimilating Van Eyck's famous self-portrait and, as the author, he has the manipulative power of the muse in the 1987 allegorical work *The Artist's Muse*.

For the large-format Polaroids, Evergon expanded the way he used collage. In preparation for the studio session, he created storyboards on which he attached photographs, reproductions from magazines and art books. He abstracted elements from the storyboard pictures and integrated the idea rather than incorporating the object itself into the work. He analyzed the picture sources and appropriated that aspect of the image that was significant for his purposes: poses and gestures for his models, costumes, artifice, mood, and graphic effects. For the triptych *The Rose* (p. 29), he took the gesture of a hand delicately grasping a rose from a pre-Renaissance painting. In some of the photographs, he adopted the circular form of the tondo often used for paintings of Madonna and Child, and employed by magazine art directors of the fifties to shape a photographic inset. Costume designer Raymond Whitney accompanied Evergon on many of the photographic sessions to transcribe from the maquettes the look of a period in drapery and dress. He copied the turbans of the Renaissance and the draped loincloth of the dead Christ. The photographs are thus composites derived from many picture sources.

Many of the signs that Evergon favours draw their inspiration from the work of the aesthetes, who preached the cult of the beautiful: flamboyance, exoticism, and the use of flowers such as the lily, which was Oscar Wilde's favourite flower and the symbol of the aesthetes themselves.[13] Ironically, beauty in their works was often matched with subjects that signalled suffering. For Beardsley, beauty was connected with grotesqueries and a perverse eroticism. The American photographer, F. Holland Day, who aligned himself with Oscar Wilde and the aesthetes, incorporated a wider range of imagery in his work. Day's photographs varied from portraits to nudes to tableaux vivants. His classical nudes are dreamy and sensual. The works expand beyond the display of the nude to include psychological themes based on religious paintings and, in particular, subjects of martyrdom and suffering. Day chose a sacred subject for the 1896 photograph *Entombment* in which he posed as the dead Christ lying before the rocky tomb with a Mary Magdalene bowed and weeping at his feet.[14] He exhibited the *Entombment* in combination with another photograph, that of a young man, statuesque in form. This photograph was mounted above the Christ figure within a frame of Greek pilasters. A 1987 Polaroid by Evergon closely resembles Day's work in subject and in the unusual pairing. He uses the same theme for the lower part of the photograph. In the upper portion, two young men, seemingly of Greek origin, stand in profile, arms linked around a marble column.[15] In a series of self-portraits, F. Holland Day took the role of the crucified Christ wearing a crown of thorns. Evergon's self-portrait in which he wears a crown formed by animal horns pays tribute to the theme but ridicules the connotation by replacing the crown of thorns with a crown of horns. A photograph by F. Holland Day depicting St. Sebastian shows a young man, his head dropped back and his arms bound with a rope that also encircles his waist. Similarly, Evergon's subjects have included versions of *St. Sebastian* (p. 15) and *The Deposition from the Cross* (p. 55). For Evergon, as for F. Holland Day, the sexuality of the work is disguised in the depiction of pagan or spiritual themes.

Evergon's connections to contemporary practitioners are equally strong and add other dimensions to his expression. During the seventies, photographs became more explicitly homo-erotic, including objects and references to a sadomasochistic sub-culture.

Sex, beauty and suffering co-exist in the work of Duane Michals, Robert Mapplethorpe and Eikoh Hosoe. Mapplethorpe's work has alternated in subject from sado-masochistic documents to floral

arrangements. Duane Michals's description of his photograph *Man with a Knife*, 1979, makes reference to St. Sebastian and to more current obsessions.[16] "Here the skin is being dented with a knife (which also serves as a phallic symbol), rather than pierced by arrows. There's a tension in the fact that the man is restrained in some way, with his arms behind him, and that the knife in my hand is really pressing the skin. I felt the little edge of nervousness and yet fascination associated with the possibility of danger."

Yukio Mishima's prose from *Confessions of a Mask* and the photographs for which he collaborated with Eikoh Hosoe combine beauty, passion and suffering with homo-eroticism.

> His white and matchless nudity gleams against a background of dusk. His muscular arms, the arms of a praetorian guard, accustomed to bending of bow and wielding of sword, are raised at a graceful angle, and his bound wrists are crossed directly over his head. His face is turned slightly upward and his eyes are open wide, gazing with profound tranquility upon the glory of heaven. It is not pain that hovers about his straining chest, his tense abdomen, his slightly contorted hips, but some flicker of melancholy pleasure like music. Were it not for the arrows with their shafts deeply sunk into his left armpit and right side, he would seem more a Roman athlete resting from fatigue, leaning against a dusky tree in a garden.

> The arrows have eaten into the tense, fragrant, youthful flesh and are about to consume his body from within with flames of supreme agony and ecstasy. But there is no flowing blood, nor yet the host of arrows seen in other pictures of Sebastian's martyrdom. Instead, two lone arrows cast their tranquil and graceful shadows upon the smoothness of his skin, like the shadows of a bough falling upon a marble stairway.[17]

Evergon's *St. Sebastian* (p. 15) has a boyish figure and appears sexually provocative, his body stretched out against the twisted tree trunk, his head thrust back and his sensual mouth partially open. Rather than showing St. Sebastian's flesh pierced with arrows, Evergon abstracts the pain of martyrdom, representing it by rows of needles taped across the transparent plane set in front of the figure. In his image, Evergon withdraws from violence, disavowing agony in favour of a state of ecstasy and subtly altering the homosexual image of victimization. All these artists draw on the complex iconography that has developed within a tradition of homosexual art. Their references both extend the codes and subvert them by a conscious repetition.

The references that Evergon makes in the 40 x 80 inch Polaroids and the recent 20 x 24 inch multiples are more overt than those of his previous work in which the clues were often obscure signifiers for particular friends or relationships. Only a discussion with the artist could reveal the key to such symbols as the bear in his self-portrait or the variety of animals that he has used to present other men. By building on traditional concepts and modes of representation in art, Evergon assumes a critical role and expands the avenues of interpretation of his work. He breaks from the subjective impulse and in effect broadens his art.

Some of the imagery in the later works follows homosexual themes. The suite of photographs *Re-enactment of Goya's "Flight of the Witches" ca. 1797-1798*, for example, relies on the same consuming ecstasy as the St. Sebastian image for its potency. To other photographs Evergon simply applies his sensitivity. The beauty, the luscious quality of the Polaroid print, the extravagance of detail are enough to infuse the image with a gay ideal.

In his photographs *The Caravaggio* (p. 49) and *David and Goliath*, he paid homage to the Baroque painter Caravaggio. The revival of interest in the seventeenth-century master plays a particularly significant part in art, film and criticism of the 1980s. In a recent article, Mariëtte Haveman readily pointed to six contemporary artists from both sides of the Atlantic, including Evergon, who derived inspiration from the Baroque master.[18]

Their attention, she believes, relates to a present-day interpretation of Caravaggio and his work with which contemporary artists sympathize. The contradictory aspects of his personality have been given a psychoanalytical bent that accommodates a view of Caravaggio as a spiritual hero rising up against conventional values in art and struggling with his own identity as a homosexual artist.

Derek Jarman, in his 1985 film on the life of Caravaggio, emphasized the importance of the artist and

his work to contemporary gay culture by presenting scenes that shifted easily in visual detail and dialogue between the past and present. In his photograph *David and Goliath*, Evergon copies Caravaggio by making the giant a gruesome self-portrait which the young David holds up by the hair. Evergon used the extreme contrast in lighting and the sensual effect of colour typical of the painter for his photograph *The Caravaggio*, in which a young man holds a platter of fruit as does Caravaggio's *Boy with a Basket of Fruit*. The faces of Caravaggio's models betray their commonplace origins and link them to the experience of daily life yet his work has been described as "recognizably camp, in its ironical and theatrical subversion of sexual stereotypes."[19] The artificiality of the props in *The Caravaggio*, the leopard-skin loincloth worn by Evergon's model and the unnatural look induced by the formal construction of the image accentuate the theatricality of the photograph. What others may describe as camp in Evergon's beautification of the male image, he calls homo-baroque.[20]

The reinterpretation of works of art as cultural signs is a general tendency today in art and art criticism. In their critical review of traditional representation, women artists seek to deconstruct femininity while male artists investigate the social construction of masculinity.[21] The imagery aims to attack existing structures, primarily of traditional male/female representation but also, by extension, the relationship between artist and subject.

Deeply conscious of the meaning in his work, Evergon has reassessed his imagery at various stages in his career.[22] While women friends had been a major subject in his early work, their absence was obvious in the Xeroxes of the late seventies. For Evergon this was problematic and in the interlocking Polaroid series that followed he made a conscious effort to bring the female figure back into his work. As an artist who consistently exhibited new work in public and commercial venues and who opened his work to the immediate evaluation of students and colleagues he took on a challenge when he reintroduced women into his photographs. Also, cognizant of his habitual presentation of a classically beautiful male, he began to vary the types of men he asked to pose. His photograph *The Lemon Squeezer* (p. 47) shows an older man, a man whose eyes look out to the viewer. The more individualistic representation invites a more direct association to everyday life. The pictorial space of the photograph is more open as well, with a sequence of collaged arms breaking out beyond the edges of the framing device of the white painted border, visually jutting through the Plexiglas barrier that had previously separated the subject from the camera/photographer and hence the audience.

In understanding the underlying philosophy in Evergon's work it is useful to consider his approach to picture-making. The work is done in an atmosphere of co-operation. While Evergon guides the subject and ultimately the overall picture, the shooting sessions for the 40 x 80 Polaroids are dependent on a crew of six to ten individuals. The large camera is set up in a room at the Boston Museum of Fine Arts. There, two or three of Polaroid's technicians help to adjust the lighting, prepare the camera and paper for exposure and upon development dexterously peel off the chemically potent backing to assure a clean print. Models, some paid, others offering their service free of charge, work with Evergon to develop the costumes and characteristic poses. Each has the opportunity to see and comment on an initial 4 x 5 inch Polaroid of the scene and on each successive full-size photograph to arrive at a potential of three successful prints. Evergon's interest in the Polaroid camera, he claims, is partly due to the spontaneity that the process allows through access to an instant product and the immediacy of feedback. This encourages an exchange of opinion between model and photographer, "liberating them," as he has said, "from an S and M relationship (slave and master)."[23]

A relinquishing of authorship or claim to mastery has been signalled in contemporary art by works that use quotation and allegory.[24] The principle of collage is often implicit in these works. Its use in terms of re-interpretation has been crucial in putting into question the representation of the sexes. This is evident in practice in the increased use of the technique in the 1980s by artists and photographers specifically exploring notions of sexuality.

Evergon has created his work within a sexual context. In broad terms, this has meant addressing the cultural concerns of the gay and feminist community. His exploration has, however, been initiated by personal experience, not theory. Beginning with the early collages, the range of visual data that Evergon draws on for his work reflects the scope of his interests and is typical of his openness and active

participation in all aspects of life. The references are exemplary of delight in contemporary and recent culture from the mundane to the esoteric. This involvement with life is implicit in his photography, in its form and in the former meaning of the symbols he uses. The constants that emerge and remain in his work are a preoccupation with identity and a projection of space in which the concrete and illusory co-exist in his dependence on representation and his love for surface.

Ottawa, 1987

Martha Hanna
Canadian Museum of Contemporary Photography

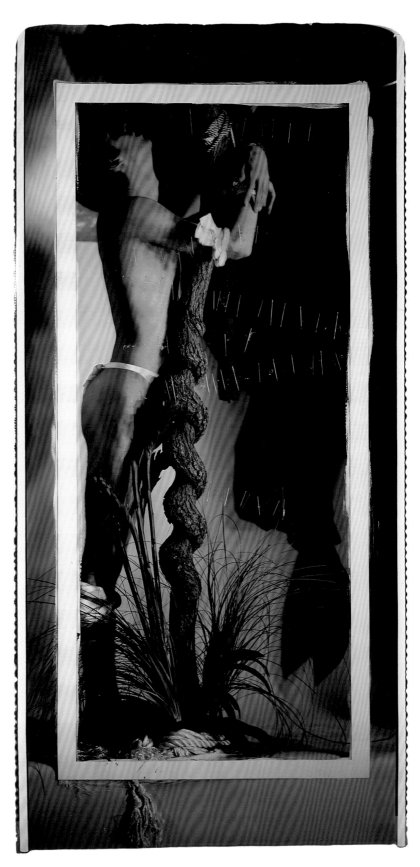

St. Sebastian, 1984
Saint Sébastien, 1984

Notes

1. Evergon interviewed by Carolyn Joyce Brown, "The Mystery and Method of Evergon," *Ottawa Magazine*, September 1986: 19.

2. In Canada, artist Suzy Lake probed her identity by transforming her appearance in photographs in *A Genuine Simulation of...* (1974) and another 1974 series in which she transposed the facial features of a friend to her own image. Barbara Astman, who, like Evergon, was a student of the Rochester Institute of Technology, used collage and a variety of photographic techniques to make autobiographical works.

3. Lucy R. Lippard, "Making Up: Role-Playing and Transformation in Women's Art," in *From the Centre: Feminist Essays on Women's Art* (New York: E.P. Dutton, 1976), p. 102. Reprinted from *Ms.*, 4, 4 (October 1975). Originally published under the title "Transformation Art."

4. Kathleen Walker, *The Citizen* [Ottawa], March 22, 1975, p. 69.

5. Evergon in a statement for the exhibition *10 Albums*, National Film Board Photo Gallery, Ottawa, 1976.

6. Lucy Lippard, "The Pain and Pleasures of Rebirth: European and American Women's Body Art," in *From the Centre: Feminist Essays on Women's Art*, pp. 137-138. Reprinted from *Art in America*, 64, 3 (May-June 1976).

7. J.E. Cirlot's *A Dictionary of Symbols*, translated by Jack Sage (London and Henley: Routledge and Kegan Paul, 1962) provides a general guide to symbols encountered in the arts.

8. Evergon described his procedure for making these SX-70 prints in an interview with Penny Cousineau. "Evergon: An Interview," *Photo Communique*, 4,2 (Summer 1982): 13.

9. I first discussed the structure of Evergon's large-format Polaroids in the article "Personal Mythologies: New Polaroids by Evergon," *Blackflash*, Fall 1985: 8-12.

10. Evergon's statement for his series *Photo-Synapse: Caucasians in Birdland* describes the process. Evergon biographical file, Canadian Museum of Contemporary Photography, Ottawa.

11. The word *montage* has traditionally replaced *collage* when the newly created image is photographically reproduced, resulting in a seamless surface. Since I am concerned here primarily with the concept of the technique, I have not distinguished between *collage* and *montage* and have simply used the word *collage* to convey the sense of the process.

12. Gregory L. Ulmer, "The Object of Post-Criticism," in *The Anti-Aesthetic: Essays on Postmodern Culture*, edited by Hal Foster (Port Townsend: Bay Press, 1983), p. 84. Ulmer comments on some of the significant principles of collage affecting artistic representation today. He credits Eddie Wolfram, *History of Collage* (New York: MacMillan, 1975) pp. 17-18, for this idea.

13. Estelle Jussim discussed the preoccupations of the aesthetes and their influence on F. Holland Day in Chapter 6, "Oscar and Aubrey, Sun-Gods and Wraiths," in her book *Slave to Beauty: The Eccentric Life and Controversial Career of F. Holland Day: Photographer, Publisher, Aesthete* (Boston: David R. Godine, 1981), pp. 75-91.

14. Idem, p. 110. Jussim describes the *Entombment* and the effect Day created when he exhibited this photograph together with a photograph inspired by Greek art in 1896.

15. The composition of the upper part of the photograph Evergon based on a picture of a relief sculpture. A turn-of-the-century photograph by Wilhelm von Gloeden also shows two young men posed on either side of a column.

16. Duane Michals, *Nude: Theory*, edited by Jain Kelly (New York: Lustrum Press, 1979), p. 139.

17. See Eikoh Hosoe, "Ordeal by Roses," *Aperture*, 79 (1977): 51. This excerpt from *Confessions of a Mask* by Yukio Mishima (© 1966) is reprinted with the permission of New Directions Publishing Corp., New York.

18. Mariëtte Haveman, "Caravaggio onder het mes Van de Hedendaagse Kunstenaars," *Kunstschrift: Openbaar Kunstbezit (Caravaggio: Kunstenaar voor Kunstenaars)*, 30, 5 (September-October 1986). Translation "Caravaggio under the Knife of the Contemporary Artist," by Pieter H. Barkema, Department of the Secretary of State, March 1987, for the Canadian Museum of Contemporary Photography.

19. Margaret Walters, *The Nude Male: A New Perspective* (Harmondsworth: Penguin Books, 1978), p. 189.

20. "There is homo-rococo, homo-baroque, and homo-high-renaissance. All three deal with gayness in the imagery, but homo-high-renaissance is where you want to be. Homo-baroque is a lot of frills, a lot of swirls, a lot of complicated imagery." Evergon in an interview with Penny Cousineau, "Evergon: An Interview," *Photo Communique*, 4, 2 (Summer 1982): 12.

21. Craig Owens, "The Discourse of Others: Feminists and Postmodernism," in *The Anti-Aesthetic: Essays on Postmodern Culture*, p. 71.

22. Penny Cousineau, "Evergon: An Interview."

23. Text prepared by Evergon for a workshop organized in association with the exhibition *Works by Celluloso Evergonni*, The Photographers Gallery, Saskatoon, 1985. Copy in Evergon biographical file, Canadian Museum of Contemporary Photography, Ottawa.

24. Craig Owens, "The Discourse of Others: Feminists and Postmodernism," in *The Anti-Aesthetic: Essays on Postmodern Culture*, pp. 57-82.

AVANT-PROPOS

Mon premier contact avec l'œuvre d'Evergon remonte à 1975. Depuis, mes fonctions au Musée canadien de la photographie contemporaine m'ont amenée à rencontrer l'auteur régulièrement et à suivre son évolution. Au fil des ans, les occasions ne m'ont pas manqué de l'interroger, particulièrement au sujet de sa technique et de sa façon de travailler. Ces conversations constituent la matière première de l'essai « Formations et Transformations ».

Pour mieux comprendre sa méthode de travail avec les Polaroïd grand format, j'ai accompagné Evergon au studio Polaroïd au printemps 1987. Logé au Boston Museum of Fine Arts, ce studio consiste en une petite pièce qui en renferme une autre plus petite encore, laquelle est en fait un grand appareil photo. J'ai pu y voir Evergon et son équipe à l'œuvre, installant puis photographiant deux de ses œuvres.

Quant à la présente exposition, sa préparation eût été une tâche infiniment plus lourde sans la collaboration empressée d'Evergon et sa bonne humeur constante. Il n'a ménagé ni son temps ni ses efforts, et c'est avec une générosité sans pareille qu'il a mis ses photographies à notre disposition.

Ma gratitude va également aux collectionneurs et aux établissements qui ont accepté de prêter leurs œuvres. Ce sont : le regretté Norman Hay; David Rasmus, de Toronto; la Jack Shainman Gallery, de New York et Washington; la Banque d'œuvres d'art du Conseil des Arts du Canada, à Ottawa; la Fondation Cartier pour l'art contemporain, à Jouy-en-Josas (France); le Musée des beaux-arts du Canada, à Ottawa; et The Photographers Gallery, à Saskatoon.

Le personnel du Musée canadien de la photographie contemporaine a apporté une contribution inestimable à la réalisation de l'exposition et du catalogue qui l'accompagne. À ce titre, il me faut remercier Pat Chase, Pierre Dessureault, Aimé Faubert, Lise Krueger, Jeffrey Langille, Clement Leahy, Alain Massé et Johanne Mongrain; leur professionnalisme et leur appui m'ont été d'un immense secours. Plus particulièrement, je tiens à louer le travail remarquable de Maureen McEvoy qui a coordonné la production du catalogue, de Sue Lagasi qui s'est occupée du prêt des œuvres et d'Anne Jolicoeur qui s'est chargée de la tournée de l'exposition. Que dire à Martha Langford, conservateur en chef du Musée canadien de la photographie contemporaine, et à Charles Hill, conservateur de l'art canadien au Musée des beaux-arts du Canada, sinon un grand merci pour leurs conseils si précieux.

J'aimerais aussi souligner l'aide des collègues d'autres établissements grâce à qui cette exposition sera présentée à travers le Canada : Alf Bogusky et Grant Arnold, de la Art Gallery of Windsor; Jim Borcoman et Ann Thomas, du Musée des beaux-arts du Canada; T. Keilor Bentley, de la Owens Art Gallery, à l'Université Mount Allison; Paul A. Hachey, de la Beaverbrook Art Gallery; Patricia Grattan, de la Memorial University Art Gallery; Matthew Teitelbaum, de la Mendel Art Gallery. Nous sommes par ailleurs redevables à Peter Weiermair, de la Frankfurter Kunstverein, à Francfort, des conseils qu'il nous a prodigués relativement à l'organisation d'une tournée en Allemagne.

Evergon, Louis Lussier et le Centre de photographie du Centre des expositions et de l'audio-visuel du gouvernement canadien nous ont pour leur part fourni les diapositives nécessaires à la reproduction des images de ce catalogue.

Enfin, nous avons une dette de reconnaissance envers Barbara Hitchcock, Eelco Wolf et Pat McNamara qui ont fait en sorte que Polaroid Canada Inc. apporte une aide financière à la réalisation de ce catalogue.

M.H.

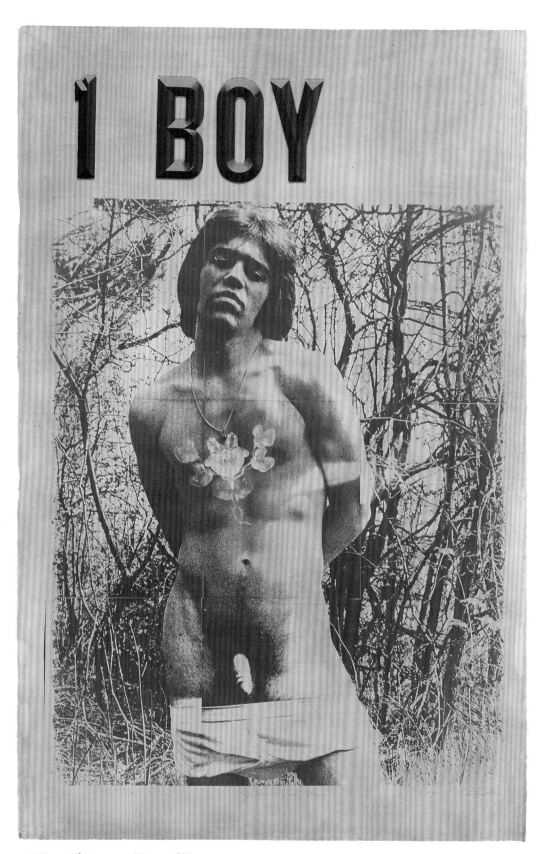

1 Boy with Ingrown Tattoo, 1971

Garçon avec tatouage, 1971

FORMATIONS ET
TRANSFORMATIONS

tudiant à l'Université Mount Allison, au Nouveau-Brunswick, Evergon s'y est initié à la photographie, mais aussi à la peinture, à la sculpture, au dessin et à la gravure. C'est toutefois au Rochester Institute of Technology, pendant l'été 1969, qu'il a pour la première fois tâté des procédés de la photographie. En adoptant les techniques artisanales, il se rangeait dès ses débuts dans le camp, minoritaire, de ceux et celles qui cherchent avant tout l'expression personnelle. À la façon d'un journal intime, ses photographies décrivent une atmosphère, des relations, des fantasmes. Les oeuvres exposées, qui représentent une période de seize ans, offrent un aperçu des thèmes les plus fréquents chez Evergon, thèmes qui se rapportent surtout à la définition de sa propre sensibilité d'homosexuel. Cependant, si les sujets abordés n'ont guère varié, leur traitement s'est modifié sous l'effet conjugué de sa réflexion autocritique et du développement des techniques et des modes d'expression.

Dans la lutte qui oppose la photographie «picturale» et la photographie «directe» – une lutte vieille comme le médium lui-même – , les photographes désireux d'incorporer des références personnelles à leurs images ont souvent eu recours au cyanotype et à la gomme bichromatée. En adoptant ces procédés, à Rochester au début des années 70, Evergon avait d'autres motifs encore. L'image personnalisée, artisanale, reflétait la simplicité folklorique qui était alors en vogue en Amérique. Comme il l'a dit lui-même : «C'était l'époque des hippies, du retour aux sources, à l'essentiel, même en photographie. Nous cherchions à créer autre chose que des images lisses et brillantes[1]».

On note aussi une grande affinité entre les formes d'art privilégiées par Evergon et celles qu'exploraient alors les artistes féministes à l'aide de techniques souvent marginales. Leurs oeuvres, d'une teneur très personnelle, invitaient le spectateur à une lecture fondée sur les associations d'idées et mettaient l'accent sur la recherche de l'identité sexuelle et la découverte de soi à travers l'autoportrait[2]. Dans un article de 1974 intitulé «Making Up: Role-Playing and Transformation in Women's Art», Lucy R. Lippard

a souligné l'intérêt manifesté par les femmes artistes pour le thème du moi :

> Le mouvement de l'art conceptuel vers le behaviorisme et la narration, amorcé vers 1970, coïncidait avec l'accroissement du nombre de femmes qui le pratiquaient et le regain d'intérêt pour les questions d'identité soulevées par le mouvement féministe : Que suis-je ? Qu'est-ce que je veux devenir ? Je puis être ce qui me plaît, mais je dois d'abord apprendre à me connaître[3].

Evergon aussi se posait des questions. Ses collages de 1971-1973 explorent les sentiments qu'il éprouvait à l'endroit de Doris, une femme qu'il avait rencontrée alors qu'ils travaillaient tous les deux dans un restaurant de Rochester, pendant l'été[4]. À travers sa réflexion sur Doris, c'est lui-même qu'il semble analyser, comparant l'amour qu'il éprouvait pour elle à celui qu'elle ressentait, et ses désirs aux émotions que lui inspiraient leurs rapports. Aux portraits et aux autoportraits, les collages allient des reproductions sous forme de cyanotypes, ornées de tissus, de plumes, d'emblèmes et de motifs peints. Evergon a défini la série comme une déclaration de ses sentiments envers Doris : « des sentiments d'amour et de haine... un peu comme une carte de la Saint-Valentin et une poupée vaudou[5] ». Mais les images donnent aussi à penser qu'Evergon revit ainsi, par procuration, sa propre vie. Dans le portrait *Naissance d'Adam*, par exemple, son front apparaît en surimpression sur le visage de Doris. Les retouches effectuées sur la photographie *Doris enfant tenant un bouquet* laissent également entrevoir une transformation des personnages : les coups de crayon oblitèrent la finesse des traits et créent une forme moins nette. Dans le collage *Combat pour les vierges*, l'artiste entre directement en concurrence avec Doris, chacun accumulant des images de la Vierge et l'Enfant. Si l'autoportrait n'occupe qu'un espace relativement restreint, la clarté et la concision de ses attributs font contraste avec l'image flamboyante mais plus floue de Doris. Le symbole du papillon, qui constitue dans l'art féministe la « forme pleine d'espoir de la transformation féminine[6] », inonde la photographie.

Un personnage masculin partiellement nu apparaît dans deux autres collages de cette époque. Dans *Étalon bleu 1952*, si la figure qui se détache sur un fond bleu est visiblement celle d'un homme, son identité est cependant occultée : au-dessus des épaules, une forme confuse se substitue au visage.

Le cyanotype intitulé *Garçon avec tatouage* (p. 20) nous montre le même nu – la tête étant visible cette fois, c'est l'être tout entier que nous voyons. Il s'agit de l'image la plus audacieusement sexuelle des premières œuvres d'Evergon. La figure constitue une synthèse des représentations stéréotypées du nu masculin. Dans un décor naturel, un jeune homme musclé adopte une pose classique qui l'apparente aux formes idéales de l'art de la Grèce et de la Renaissance. La torsion du corps avec les mains derrière le dos et l'effet de contre-plongée évoquent les représentations de Saint Sébastien. D'autres allusions, celles-ci contemporaines, établissent de façon plus précise qu'il s'agit d'un homme sexuellement désirable. Ainsi, le sous-vêtement lascif rappelle les images répandues dans les revues de pornographie légère des années 60, et la ressemblance du modèle avec la vedette pop Mick Jagger confirme son pouvoir de séduction.

De toute évidence, Evergon s'est alors conformé à des codes arrêtés d'avance, s'inspirant d'exemples tirés de l'histoire de l'art et de la photographie qui, sans être ouvertement sexuels, peuvent avoir une connotation homosexuelle en ce qu'ils traitent de nus masculins. Avant les années 70, en effet, l'expression de l'homosexualité se limitait, dans l'art, à l'évocation symbolique de sujets classiques qui offraient un moyen acceptable de représenter le nu. C'est ainsi qu'au tournant du siècle, Wilhelm von Gloeden et Wilhelm von Pluschow recouvraient leurs nus d'un voile d'idéalisme classique, leurs photographies montrant de jeunes Siciliens dans des poses, des drapés et des décors simulant des origines antiques. De même, l'œuvre photographique de Thomas Eakins – et notamment la série *Arcadia* – s'inspire de l'art grec; les études photographiques qui ont servi à sa toile *The Swimming Hole* nous font voir des éphèbes qui batifolent dans la nature. En quête de découvertes scientifiques et d'inspiration pour d'autres tableaux, Eakins cherchait à se documenter sur le nu en mouvement, c'est-à-dire marchant, courant et luttant. Même si elles ne sont pas manifestement empreintes d'un érotisme homosexuel, ses rares photographies de nus masculins constituent une importante ressource visuelle pour ceux qui s'intéressent à ces nus. C'est également le cas pour Evergon qui, en 1986, s'est inspiré d'une étude de lutteurs réalisée par Eakins pour son œuvre intitulée *Lutte de Jacob avec l'ange* (p. 7).

Les efforts d'Evergon pour résoudre la contradiction entre son moi profond et son apparence

extérieure ne se sont pas confinés au domaine artistique. À partir de 1974, il s'est mis à porter des jupes longues et, à l'occasion, un chapeau de feutre orné de plumes et de dentelles. En portant des vêtements féminins, il exprime de façon spectaculaire son opposition aux conventions sociales et aux idées reçues sur la virilité. Son apparence est d'autant plus déroutante qu'il porte une barbe longue et touffue.

En 1976, Evergon entreprend une série de photocopies en couleurs intitulée *Points de fuite dominés* (cat. nos 5 à 9) dans laquelle il explore l'idée d'une sexualité réprimée. Comme les collages, les photocopies comportent plusieurs éléments, dont des photographies d'amis nus dans des positions de vulnérabilité sexuelle. Ces images, coupées de leur contexte original, sont associées à des symboles naturels – un chat, un raton laveur, un oiseau – qui caractérisent à ses yeux la personnalité de chacun de ses modèles. Le cheval, par exemple, qui symbolise l'intensité du désir et relève de la zone instinctive de notre être – il s'agit, en termes jungiens, d'un symbole maternel – est associé à l'unique femme de cette série, *Diane et le cheval*[7] (p. 10). Dans de nombreux cas, cependant, le lien entre le symbole et le modèle est beaucoup plus personnel.

Afin de donner toute sa force à l'idée de domination, Evergon a entouré chaque image d'un fil qui immobilise chacun à sa place au sein de la composition. Si ces liens trahissent une certaine violence, il en adoucit l'intensité dans *Bill et les huards*, où le fil trace sur le front du sujet des zigzags décoratifs, et dans *Terry et Big Muffin* (p. 37), où le personnage est emballé comme un cadeau. Indices de luttes internes, ces liens sont de nature psychologique plutôt que physique. Par ailleurs, la construction même des photocopies, autant que le choix des images, sert à représenter ces liens. La matrice des reproductions comprend, en effet, une diversité de matériaux, dont des photographies prises par Evergon, d'autres qu'il a trouvées, du fil et des sacs de plastique transparent. La photocopie réduit le tout à une surface plane. Le fil, qui dans le collage original comportait trois dimensions, devient un enchevêtrement de lignes qui zèbrent l'image, alors que les sacs de plastique entourant les figures de papier forment un réseau de lignes blanches et de plans qui brisent la continuité des photographies sous-jacentes. L'effet de compression s'en trouve accentué par la fusion des lignes du fil et des reflets avec le plan photographique.

En 1981, Evergon se met à utiliser la Polaroïd SX-70 pour créer des images dont la structure s'inspire de celle des précédentes oeuvres photocopiées[8]. Tout comme il avait disposé un assortiment d'objets et d'images sur la surface de verre de la photocopieuse, il place désormais son modèle et les objets qui l'entourent sur une plaque de plexiglas suspendue mesurant 4 x 8 pieds. Puis, d'en-dessous, il prend une série de clichés où l'angle de prise de vue et l'éclairage simulent ceux d'une photocopieuse. En juxtaposant et en superposant les images Polaroïd, il obtient des constructions entrecroisées. Plus tard, il tirera de certaines de ces maquettes des agrandissements Ektacolor de 83 x 40 pouces qui feront des photographies composites des études grandeur nature, ou presque.

Les *Images Polaroïd entrecroisées* (cat. nos 17-22) rappellent la structure des photocopies, mais elles s'en distinguent par l'effet d'ensemble qu'elles créent. Si dans *Points de fuite dominés*, les figures échappent à l'emprise des fils qui les lient, elles n'en semblent pas moins emprisonnées dans une substance éthérée parallèle au plan de l'image. Les corps, pressés contre la surface invisible du plexiglas, sont coupés par les bords blancs de chaque épreuve SX-70. Pourtant, comme un panorama, l'ensemble paraît former un tout. L'effet, ici, diffère sensiblement de celui qu'obtient le Britannique David Hockney avec ses compositions où l'enchaînement des images offre une perspective légèrement modifiée intégrant la dimension temps-espace. Dans l'oeuvre d'Evergon, le réseau superficiel des bordures blanches, sur un plan coïncidant avec le support en plexiglas, confine le sujet comme le fil l'avait fait dans la série précédente. Les *Images Polaroïd entrecroisées* n'utilisent que rarement la technique de juxtaposition caractéristique des collages. Les photographies sont avant tout des études de figures romantiques et décoratives qui mettent à profit le côté séduisant des épreuves Polaroïd. Les agrandissements les plus réussis sont ceux dans lesquels prévaut un romantisme rêveur. L'émotion y est toujours contenue, même lorsqu'il s'agit d'appels à l'action comme dans *James et la langue-poivron* (p. 43). Une distance objective est maintenue, ce qui permet au spectateur de s'absorber dans la contemplation d'un spécimen intéressant.

De par leurs dimensions (40 x 80 pouces), les Polaroïd grand format sont comparables aux photocopies de forme allongée et aux oeuvres entrecroisées SX-70, mais l'image y est transposée de l'horizontale à la

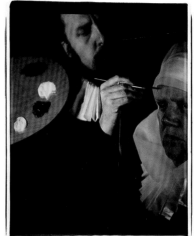

The Artist and his Mother, 1986
L'Artiste et sa mère, 1986

verticale. L'espace intérieur de la photographie semble s'agrandir, abritant un ou plusieurs personnages autour desquels l'air circule librement. À la différence du milieu naturel, cependant, le studio n'offre qu'un plateau de deux pieds[9].

Là, Evergon dispose gens et objets de façon à remplir l'espace que circonscrit l'objectif. L'appareil Polaroïd comprime encore plus la perspective et limite la profondeur de champ à un pouce environ. Evergon aménage cet espace au moyen du collage, ce qui lui permet de jouer entre les deux pôles de l'espace réel et illusoire et de créer des impressions contradictoires d'expansion et de restriction. Les forts contrastes de l'éclairage mettent en valeur le caractère tridimensionnel des formes. À l'arrière-plan, une photographie du ciel crée l'illusion de l'espace infini, telle la fenêtre ouverte d'un tableau flamand. À l'opposé de ces techniques qui donnent une impression de profondeur, un panneau de plexiglas situé entre l'appareil photo et le modèle accentue la surface plane de la photographie et laisse entrevoir les relations spatiales réelles. Les taches de peinture attirent l'attention sur la surface de plexiglas tout en donnant à la scène une allure expressionniste. Dans un certain nombre de photographies, dont *Le Caravage* (p. 49) et *Le Presseur de citrons* (p. 47), on a peint à l'intérieur du périmètre de plexiglas une bordure à carreaux, ou blanche, qui encadre les éléments les plus importants de la composition. Les ombres permettent de reconnaître les couches successives.

Evergon a poursuivi dans le détail son exploration des espaces réels et illusoires dans la série intitulée *Photo-synapse : les Caucasiens au pays des oiseaux*. Il complique sa méthode par l'emploi de générations successives de photographies de manière à créer un contraste entre l'espace représenté par la photographie et le motif bidimensionnel de sa surface. Si l'on considère les portraits à l'intérieur des images comme la première génération photographique, alors, les photographies 8 x 10 pouces (comprenant un collage de motifs sur plexiglas placé devant la figure) constituent la deuxième[10]. La troisième génération représentée dans cette exposition (cat. n[os] 23-25) comprend les photographies SX-70 des images 8 x 10 qui ont été retravaillées à la main : peintes, marquées et égratignées, elles sont placées de manière à montrer les traces de soleil et d'ombre avant de les photographier de nouveau. Les figures étant confinées aux plans prescrits, l'image nous propose des hommes flous, fuyants, indéfinissables, que seule leur ressemblance vague et simplifiée avec les créatures symboliques des images nous permet d'identifier.

La profondeur spatiale des photographies de la série des *Caucasiens au pays des oiseaux* semble très réduite lorsqu'on la compare à celle des *Pièces de théâtre*, réalisées plus tard (cat. n[os] 33-37). Comme l'indique le titre, Evergon a créé des décors de théâtre miniatures dans lesquels il a disposé ses figures. Ses accessoires, dont certains occupent deux dimensions, d'autres trois – objets de bois, de plâtre et de plexiglas, représentations photographiques de gens, d'animaux et de scènes, matériaux réfléchissants – lui permettent de créer un espace imaginaire, totalement irréel. Un peu comme des sketches, les *Pièces de théâtre* ont permis de mettre à l'essai les qualités spatiales des Polaroïd grand format. Compte tenu de l'espace très limité dont disposait Evergon pour créer les scènes captées par l'appareil 40 x 80, son œuvre de 1986, *Reconstitution du « Vol des sorcières » de Goya (v. 1797-1798),* peut être qualifiée de chef-d'œuvre de l'illusionnisme (pp. 60/61).

Dans un collage[11], les éléments sont extraits d'un contexte et combinés avec d'autres éléments hétéroclites pour former l'image, chaque fragment faisant allusion à une signification antérieure. Par le passé, ce procédé a permis les échanges entre l'expression artistique et l'expérience du quotidien que symbolise l'objet tangible[12]. Ainsi, les collages cubistes, par exemple, incorporent au tableau des objets ou des fragments d'objets réels. Chez Evergon, l'image tout entière se compose de fragments qui créent, au sein de chaque œuvre, un espace d'intervention fondé sur les références proposées par chacun d'eux. Cette juxtaposition des éléments vise à provoquer chez le spectateur des associations d'idées ou, dans *Points de fuite dominés*, des réactions viscérales.

Dans les séries de photocopies intitulées *Caisses en bois* (cat. n[os] 11-12) et *Caisses en plastique* (cat. n[os] 13-16), Evergon divise chaque image en deux, instaurant une dichotomie entre l'image projetée et la vulnérable réalité. (La double structure autorise également une interprétation basée sur d'autres dichotomies : l'historique et le contemporain, le culturel et le personnel, le mythique et le réel.) C'est ainsi qu'il juxtapose un chevalier monté sur un coursier blanc et la tête d'un oiseau noir décapité. Dans *Collection d'œufs cassés* (p. 39), il place un autoportrait en regard d'une photo de son amant. Des

allusions symboliques entourent et étayent chaque portrait : dans la moitié supérieure de l'épreuve, le jeune homme est entouré de cornes d'animaux et de peaux de léopards, symboles de force et de virilité – la virilité étant renforcée par la présence de Zeus. Dans la partie inférieure, les références sont plus terre-à-terre. L'œuf, symbole de l'immortalité, a été brisé, révélant une réalité actuelle : debout devant un téléviseur, l'artiste compare le poids de sa propre image avec la masse d'un melon.

Les autoportraits d'Evergon constituent ses œuvres les plus directes. Aucun plan subversif ne vient les obscurcir ou les embrouiller. Répondant à un besoin d'exorcisme et d'examen de conscience, l'autoportrait est un thème fréquent. Dans la série *Portraits horrifiques* (cat. nᵒˢ 26-30) entreprise en 1982, Evergon amorce un dialogue direct avec le spectateur par sa pose ou son regard. Chaque image vise à la simplicité en mettant en relief un aspect de l'état d'âme ou de la personnalité : le martyr, le romantique déguisé, l'être ligoté et torturé. Le thème de sa mission en tant qu'artiste revient sans cesse. L'*Autoportrait* de 1978 et celui de 1983, intitulé *Autoportrait avec lumière triangulaire, jaune et bleu*, mettent tous les deux l'accent sur les yeux, car ce sont eux qui permettent à l'artiste visuel d'absorber ce qui l'entoure. Dans *L'Artiste et sa mère* (p. 24), Evergon joue le rôle d'un peintre du XVIIᵉ siècle qui fait le portrait de sa mère. Dans d'autres œuvres, il est présent en esprit. C'est lui le «Vieil homme au turban rouge» apparaissant dans deux photographies de la série *Pièces de théâtre*. Il y intègre le célèbre autoportrait de Van Eyck, et à titre d'auteur, exerce les pouvoirs manipulateurs de la muse dépeinte dans l'œuvre allégorique de 1987, *La Muse de l'artiste*.

Pour les Polaroïd grand format, Evergon élargit son utilisation du collage. En préparation des séances de studio, il crée des scénarios-maquettes comportant des photographies et des reproductions tirées de revues et de livres d'art. S'il n'incorpore pas ces images comme telles à l'œuvre, il les analyse cependant pour en extraire l'idée ou l'aspect qui l'intéresse et qui se retrouvera dans la photographie – poses et gestes de ses modèles, costumes, artifices, ambiance, effets visuels. Dans le triptyque *La Rose* (p. 29), il emprunte à un tableau du Moyen Âge le geste délicat d'une main tenant une rose. D'autres photographies utilisent le tableau rond, caractéristique des représentations de la Vierge et l'Enfant, que les directeurs artistiques de revues employaient souvent dans les années 50 pour les médaillons photographiques. Le créateur de costumes, Raymond Whitney, a souvent participé aux séances de photographie, reproduisant à partir de la maquette le drapé et l'habillement d'une époque. C'est ainsi qu'il a copié les turbans de la Renaissance et le pagne drapé du Christ mort. Bref, les photographies s'inspirent d'une multiplicité de sources picturales.

De nombreux éléments de l'œuvre d'Evergon (la flamboyance, l'exotisme, le lys – la fleur préférée d'Oscar Wilde) tirent leur inspiration de la symbolique de l'esthétisme, mouvement qui prônait à la fin du siècle dernier le culte du Beau[13]. Paradoxalement, la beauté est souvent associée à la souffrance. Chez Beardsley, la beauté se mariait au grotesque et à un érotisme pervers. Pour sa part, l'Américain F. Holland Day, qui se réclamait d'Oscar Wilde et des esthètes, a incorporé à son œuvre une gamme d'images plus large. Ses photographies comprennent des portraits, des nus et des tableaux vivants. Les nus, classiques, sont rêveurs et sensuels; au-delà de la représentation de la nudité, ces œuvres explorent des thèmes tirés de tableaux religieux, notamment le martyre et la souffrance. Dans *Entombment* (1896), Day s'attaquait à un sujet sacré : il y posait en Christ étendu devant le tombeau avec une Marie-Madeleine en larmes prosternée à ses pieds[14]. *Entombment* fut exposée avec une autre photographie – montée juste au dessus – où apparaît un jeune homme figé dans une attitude sculpturale et encadré de pilastres grecs. Dans une épreuve Polaroïd de 1987, Evergon a repris le sujet de Day et la juxtaposition inusitée qu'il proposait. La partie inférieure de l'œuvre traite du même thème que *Entombment*, alors que la partie supérieure montre de profil deux jeunes hommes d'apparence grecque, debout, les bras liés autour d'une colonne de marbre[15]. Dans une série d'autoportraits, F. Holland Day s'était attribué le rôle du Christ en croix, couronné d'épines. Evergon a célébré le même thème dans un autoportrait, mais ridiculise ses connotations en remplaçant la couronne d'épines par une couronne de cornes. Dans une photographie représentant Saint Sébastien, Day montre un jeune homme à la tête renversée, ses bras liés par une corde qui lui ceint également la taille. Evergon a aussi traité de *Saint Sébastien* (p. 15) et de la *Descente de la croix* (p. 55). Tout comme Day, des thèmes païens ou spirituels masquent l'aspect sexuel de l'œuvre.

L'art d'Evergon doit aussi beaucoup aux photographes contemporains avec qui il entretient de solides

relations. Au cours des années 70, en effet, certains d'entre eux ont commencé à manifester plus ouvertement un érotisme homosexuel, en incluant notamment des allusions à une sous-culture sadomasochiste.

La sexualité, la beauté et la souffrance coexistent dans l'œuvre de Duane Michals, de Robert Mapplethorpe et de Eikoh Hosoe. L'œuvre de Mapplethorpe offre une alternance de documents sur le sadomasochisme et d'arrangements floraux. En décrivant sa photographie *Man with a Knife* (1979), Duane Michals fait allusion à Saint Sébastien ainsi qu'à des obsessions plus contemporaines : «Au lieu d'être transpercée par des flèches, la peau subit ici la pression d'un couteau (qui constitue également un symbole phallique). Il y a une tension dans le fait que l'homme est d'une certaine façon entravé, les mains derrière le dos, et que le couteau dans ma main appuie réellement sur la peau. J'ai senti poindre l'anxiété, mais aussi la fascination que suscite la menace d'un danger[16]».

La prose de Yukio Mishima dans *Confession d'un masque*, et les photographies auxquelles il a travaillé avec Eikoh Hosoe, lient la beauté, la passion et la souffrance à l'érotisme homosexuel.

> Son incomparable nudité blanche rayonne sur un fond de crépuscule. Ses bras musclés, les bras d'un garde prétorien accoutumé à bander l'arc et à manier l'épée, sont levés selon un angle gracieux et ses poignets liés sont croisés juste au-dessus de sa tête. Son visage est légèrement tourné vers le ciel et ses yeux grands ouverts contemplent avec une profonde sérénité la gloire céleste. Ce n'est pas la souffrance qui erre sur sa poitrine tendue, son ventre rigide, ses hanches légèrement torses, mais une lueur d'un mélancolique plaisir, pareil à la musique. N'étaient les flèches aux traits profondément enfoncés dans son aisselle gauche et son côté droit, il ressemblerait plutôt à un athlète romain se reposant, appuyé contre un arbre sombre, dans un jardin.

> Les flèches ont mordu dans la jeune chair ferme et parfumée et vont consumer son corps au plus profond, par les flammes de la souffrance et de l'extase suprêmes. Mais il n'y a ni sang répandu, ni même cette multitude de flèches qu'on voit sur d'autres représentations du martyre de Saint Sébastien. Deux flèches seulement projettent leur ombre tranquille et gracieuse sur la douceur de sa peau, comme l'ombre d'un arbuste tombant sur un escalier de marbre[17].

Le *Saint Sébastien* d'Evergon (p. 15) est un adolescent qui s'offre dans une pose provocante, le corps étendu contre le tronc tordu, la tête renversée, la bouche sensuelle entrouverte. Au lieu de montrer la chair du saint transpercée par les flèches, Evergon exprime de façon abstraite la douleur du martyr par des rangées d'aiguilles fixées sur la surface transparente qui couvre la figure. Dans cette image, Evergon évacue la violence; à l'agonie, il substitue un état d'extase qui modifie subtilement l'image de l'homosexuel martyr. Tous ces artistes font appel à l'iconographie complexe de l'art homosexuel. Leurs allusions ont pour effet à la fois d'élargir les codes et de les subvertir par des répétitions voulues.

Dans les Polaroïd 40 x 80 et les récentes épreuves multiples 20 x 24, les références d'Evergon sont plus explicites que dans ses œuvres antérieures, souvent truffées d'allusions obscures à un ami ou à une relation particulière. Aussi, seul l'artiste peut nous révéler la signification symbolique de l'ours de l'autoportrait ou des différents animaux qui lui servent à représenter d'autres hommes. En se fondant désormais sur les concepts et les modes de représentation artistiques conventionnels, Evergon adopte un point de vue critique et ouvre de nouvelles voies à l'interprétation de ses œuvres. Rompant avec l'impulsion subjective, son art s'élargit.

Certaines images récentes exploitent des thèmes homosexuels. La série intitulée *Reconstitution du «Vol des sorcières» de Goya* (v. 1797-1798), par exemple, tire sa force de la même extase brûlante que l'image de Saint Sébastien. D'autres photographies expriment tout simplement la sensibilité d'Evergon : la beauté et la succulence de l'épreuve Polaroïd et l'extravagance des détails suffisent à les imprégner de l'idéal homosexuel.

Dans *Le Caravage* (p. 49) et *David et Goliath*, Evergon a rendu hommage au peintre baroque Caravage. L'intérêt que suscite aujourd'hui ce maître du XVIIe siècle est particulièrement marqué dans les domaines de l'art, du cinéma et de la critique. Dans un article récent, Mariëtte Haveman a énuméré six artistes contemporains d'Europe et d'Amérique du Nord – dont Evergon – qui se sont inspirés de lui[18].

D'après Haveman, l'interprétation moderne de Caravage et de son œuvre suscite la sympathie des

artistes d'aujourd'hui : l'explication psychanalytique des contradictions de sa personnalité permet de voir en lui un héros spirituel qui s'est opposé aux valeurs conventionnelles en s'efforçant de définir sa propre identité d'artiste homosexuel.

Dans un film tourné en 1985 sur la vie de Caravage, Derek Jarman a souligné, par des scènes dont le dialogue et les détails visuels mêlent le passé et le présent, l'importance de l'artiste et de son œuvre pour la culture homosexuelle contemporaine. Dans la photographie *David et Goliath*, Evergon imite Caravage en faisant du géant que le jeune David tient par les cheveux un autoportrait repoussant. Dans *Le Caravage*, qui traite du même sujet que le *Garçon portant une corbeille de fruits* de Caravage, il emploie les contrastes d'éclairage marqués et les couleurs sensuelles, caractéristiques de l'œuvre du peintre. En manifestant leur origine plébéienne, les visages des modèles de Caravage dénotent l'expérience de la vie quotidienne – pourtant, on a pu qualifier ses tableaux de «manifestement poseurs en ce qu'ils subvertissent par l'ironie et la mise en scène les stéréotypes sexuels[19]». Dans la photographie intitulée *Le Caravage*, le côté factice des accessoires, la peau de léopard qui sert de pagne au modèle d'Evergon et le style affecté que lui confère la structure formelle font ressortir l'aspect théâtral de l'image. L'ornementation de la figure masculine chez Evergon, que d'aucuns pourront qualifier de maniérisme, s'appelle pour lui «l'homo-baroque[20]».

La réinterprétation des œuvres d'art en tant que signes culturels constitue aujourd'hui une tendance autant chez les créateurs que chez les critiques. Dans leur analyse de la représentation conventionnelle, les femmes artistes cherchent à déconstruire la féminité, tandis que les artistes masculins s'emploient à explorer la construction sociale de la masculinité[21]. Leur imagerie s'en prend aux structures existantes, c'est-à-dire en premier lieu aux représentations conventionnelles de l'homme et de la femme, mais aussi à la relation entre l'artiste et le sujet.

Profondément conscient de la signification de son œuvre, Evergon a réévalué son imagerie à différentes étapes de son parcours[22]. Si les femmes occupaient une grande place dans ses premières œuvres, leur absence se faisait sentir dans les photocopies des années 70. Aux yeux d'Evergon, cela faisait problème et, dans la série des *Images Polaroïd entrecroisées*, il réintroduit délibérément la figure féminine, peut-être parce qu'il sentait de plus en plus la nécessité – à titre d'artiste qui exposait souvent ses œuvres nouvelles dans des lieux publics ou commerciaux, et qui les offrait à l'appréciation critique de ses élèves et de ses collègues – de relever ce défi. De même, conscient de montrer ordinairement des hommes à la beauté classique, il commence à employer une plus grande diversité de modèles. Ainsi, *Le Presseur de citrons* (p. 47) présente un homme plus âgé que ses modèles précédents, et qui fixe des yeux le spectateur. Son individualité plus marquée donne droit de cité à la vie quotidienne. De la même façon, l'espace pictural s'est ouvert : les bras émergent du cadre formé par la bordure blanche et de la surface de plexiglas qui avait jusque-là séparé le sujet du photographe, et par conséquent du public.

Pour comprendre la philosophie qui sous-tend l'œuvre d'Evergon, il convient de réfléchir à la façon dont il s'y prend pour créer ses images. Le travail d'équipe est pour lui la règle d'or. Si Evergon se charge de définir le sujet et l'image dans son ensemble, les séances pour les Polaroïd 40 x 80 exigent cependant la collaboration de six à dix personnes. L'appareil est installé dans un local du Boston Museum of Fine Arts. Là, deux ou trois techniciens de Polaroïd ajustent les éclairages, préparent l'appareil et le papier et s'emploient, lors du développement, à détacher la pellicule chimique aux effets puissants afin d'assurer une épreuve nette. Les modèles, dont certains sont payés et d'autres bénévoles, travaillent avec Evergon à élaborer les costumes et les poses. Chacun a l'occasion de commenter une première épreuve 4 x 5 ainsi qu'une succession d'épreuves 40 x 80, jusqu'à ce que l'on en arrive à trois épreuves réussies. Si Evergon s'intéresse à l'appareil Polaroïd, c'est en partie à cause de la spontanéité que celui-ci engendre : la rapidité des résultats permet aux participants de réagir immédiatement. En encourageant ainsi les échanges entre le modèle et le photographe, dit Evergon, «on les libère de la relation maître-esclave[23].»

Dans l'art contemporain, le recours à la citation ou à l'allégorie vient indiquer que l'auteur renonce à la paternité de l'œuvre et au rang de maître[24]. De telles œuvres reposent souvent, de façon tacite, sur le principe du collage – technique qui, en rendant possible de nouvelles interprétations, a joué un rôle essentiel dans la remise en question de la représentation des sexes. C'est ce qui explique que les artistes et les photographes qui, dans les années 80, ont exploré le domaine de la sexualité aient eu

The Rose, 1985
La Rose, 1985

recours au collage.

C'est dans un contexte sexuel qu'Evergon a créé son œuvre. Cela signifie, grosso modo, qu'il a abordé les questions culturelles qui retiennent l'attention de la communauté homosexuelle et féministe. Mais l'expérience personnelle, plutôt que la théorie, constitue le point de départ de ses recherches. Depuis ses premiers collages, la variété des données visuelles qu'il incorpore à son œuvre correspond à la multiplicité de ses intérêts : elle manifeste bien son ouverture et sa participation active à tous les aspects de la vie. Ses références témoignent du plaisir que lui procure la culture contemporaine, dans sa banalité comme dans son ésotérisme. C'est ce même élan vital qui préside aux diverses formations et transformations de son œuvre et de sa symbolique.

Enfin, le souci de l'identité est une constante de son œuvre, de même que la projection d'un espace dans lequel le réel et l'illusoire coexistent grâce à sa fidélité à la représentation et à son amour des surfaces.

Ottawa, 1987

Martha Hanna
Musée canadien de la photographie contemporaine

Notes

1. Entrevue de Carolyn Joyce Brown avec Evergon : « The Mystery and Method of Evergon », *Ottawa Magazine*, septembre 1986, p. 19.

2. Les mêmes questions préoccupaient certains artistes œuvrant au Canada. Suzy Lake a cherché à définir son identité en modifiant son apparence dans *A Genuine Simulation of...* (1974). Dans une autre série réalisée la même année, elle transpose sur sa propre image les traits du visage de certaines de ses connaissances. De son côté, Barbara Astman, qui, comme Evergon, a étudié à la Rochester Institute of Technology, a utilisé le collage et une variété de techniques photographiques pour créer des œuvres autobiographiques.

3. Lucy R. Lippard, « Making Up: Role-Playing and Transformation in Women's Art », *From the Centre: Feminist Essays on Women's Art*, New York, E.P. Dutton, 1976, p. 102. L'article a d'abord paru dans *Ms.*, vol. 4, n° 4, octobre 1975, sous le titre : « Transformation Art ».

4. Kathleen Walker, *The Citizen* (Ottawa), le 22 mars 1975, p. 69.

5. Déclaration d'Evergon pour l'exposition *10 Albums*, Galerie de l'Image de l'Office national du film, Ottawa, 1976.

6. Lucy R. Lippard, « The Pain and Pleasures of Rebirth: European and American Women's Body Art », *From the Centre: Feminist Essays on Women's Art*, pp. 137-138. Paru auparavant dans *Art in America*, vol. 64, n° 3, mai-juin 1976.

7. J.E. Cirlot, *A Dictionary of Symbols*, traduit de l'espagnol par Jack Sage (Londres : Routledge and Kegan Paul, 1962), constitue un guide des symboles utilisés dans les œuvres d'art.

8. Evergon a décrit la façon dont il crée les épreuves SX-70 dans une entrevue avec Penny Cousineau : «Evergon: An Interview», *Photo Communique*, vol. 4, n° 2, été 1982, p. 13.

9. J'ai analysé la structure des Polaroïd grand format d'Evergon dans «Personal Mythologies: New Polaroids by Evergon», *Blackflash*, automne 1985, pp. 8-12.

10. Dans un texte portant sur la série *Photo-Synapse : les Caucasiens au pays des oiseaux*, Evergon a expliqué ce processus. Dossier biographique sur Evergon, Musée canadien de la photographie contemporaine, Ottawa.

11. Le mot *montage* s'est substitué à celui de *collage* dans les cas où l'on photographie l'image créée de façon à lui donner une surface parfaitement lisse. Parce que je m'intéresse ici, en premier lieu, au concept sous-jacent, je ne me suis pas arrêtée à cette distinction et je m'en suis tenue au mot *collage* qui désigne le procédé employé.

12. Gregory L. Ulmer note l'influence de certains principes du collage sur la représentation artistique contemporaine dans «The Object of Post-Criticism», *The Anti-Aesthetic: Essays on Postmodern Culture*, sous la direction de Hal Foster, Port Townsend, Bay Press, 1983, p. 84. Il attribue la paternité de cette idée à Eddie Wolfram, *History of Collage*, New York, MacMillan, 1975, pp. 17-18.

13. Estelle Jussim a traité des préoccupations des esthètes et de leur influence sur Day dans «Oscar and Aubrey, Sun-Gods and Wraiths», qui constitue le chapitre 6 de son livre *Slave to Beauty: The Eccentric Life and Controversial Career of F. Holland Day: Photographer, Publisher, Aesthete*, Boston, David R. Godine, 1981, pp. 75-91.

14. *Idem*, p. 110. Jussim décrit *Entombment* et l'effet obtenu par Day lorsqu'il exposa cette photographie en 1896 en l'associant à une photo inspirée de l'art grec.

15. Evergon s'est basé sur l'image d'une sculpture en relief pour composer la partie supérieure de l'image. Une photographie prise au tournant du siècle par Wilhelm von Gloeden montre également deux jeunes hommes placés de chaque côté d'une colonne.

16. Duane Michals, *Nude: Theory*, sous la direction de Jain Kelly, New York, Lustrum Press, 1979, p. 139.

17. Voir Eikoh Hosoe, «Ordeal by Roses», *Aperture*, n° 79, p. 51. Cet extrait de *Confession d'un masque*, Paris, © Éditions Gallimard, pour la traduction française de Renée Villoteau, 1971, pp. 44-45.

18. Mariëtte Haveman, «Caravaggio onder het mes Van de Hedendaagse Kunstenaars», *Kunstschrift: Openbaar Kunstbezit (Caravaggio: Kunstenaar voor Kunstenaars)*, vol. 30, n° 5, septembre-octobre 1986. Traduction anglaise : «Caravaggio under the Knife of the Contemporary Artist», par Pieter H. Barkema, Secrétariat d'État, mars 1987, pour le Musée canadien de la photographie contemporaine, Ottawa.

19. Margaret Walters, *The Nude Male: A New Perspective*, Harmondsworth, Penguin Books, 1978, p. 189.

20. «Il y a l'homo-rococo, l'homo-baroque et l'homo-Quattrocento. Dans les trois cas, l'imagerie traite de l'homosexualité, mais c'est l'homo-Quattrocento qui est le plus intéressant. L'homo-baroque, c'est beaucoup d'enjolivures, beaucoup de volutes, une imagerie compliquée.» Penny Cousineau, «Evergon: An Interview», *Photo Communique*, vol. 4, n° 2, été 1982, p. 12.

21. Craig Owens, «The Discourse of Others: Feminists and Postmodernism», *The Anti-Aesthetic: Essays on Postmodern Culture*, p. 71.

22. Penny Cousineau, «Evergon: An Interview».

23. Texte rédigé par Evergon pour un atelier organisé en conjonction avec l'exposition *Works by Celluloso Evergonni*, The Photographers Gallery, Saskatoon, 1985. Dossier biographique sur Evergon, Musée canadien de la photographie contemporaine, Ottawa.

24. Craig Owens, «The Discourse of Others: Feminists and Postmodernism», *The Anti-Aesthetic: Essays on Postmodern Culture*, pp. 57-82.

EVERGON 1971-1987

Untitled
1971-1972
Kodalith print, hand-applied oil toners
21.1 x 13.7 cm
Collection of the National Gallery of Canada

Sans titre
1971-1972
Épreuve Kodalith, toners à l'huile appliqués à la main
21,1 x 13,7 cm
Collection du Musée des beaux-arts du Canada

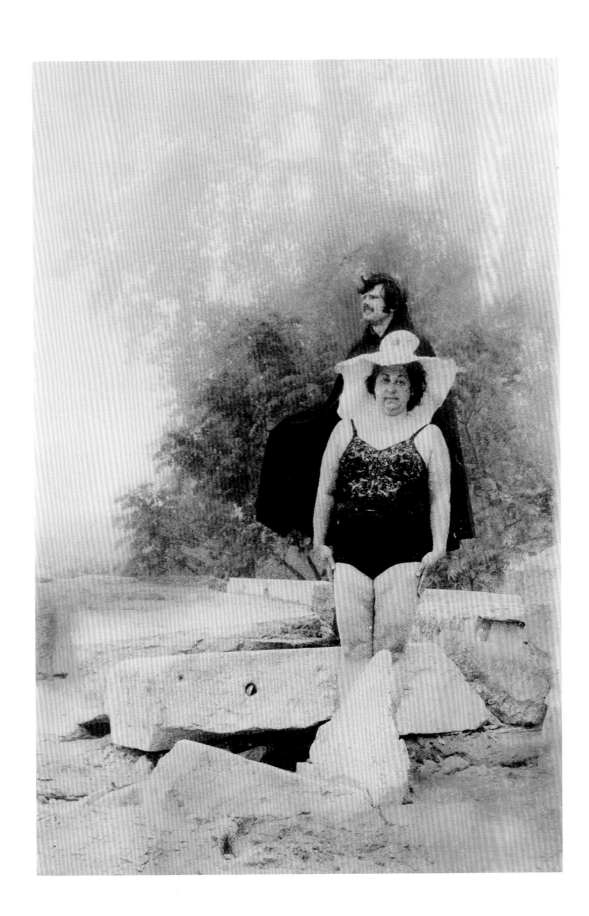

Terry and Big Muffin
1976
Colour Xerox print
34.9 x 21.6 cm
Collection of David Rasmus

Terry et Big Muffin
1976
Photocopie couleur
34,9 x 21,6 cm
Collection de David Rasmus

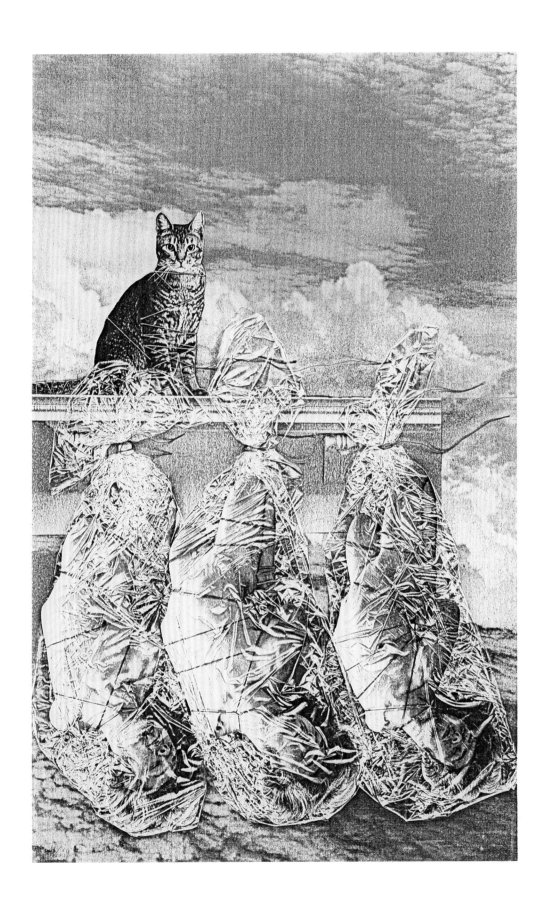

Broken Egg Collection
1979
Colour Xerox print with colour Xerox overlay
35.6 x 21.6 cm

Collection d'œufs cassés
1979
Photocopie couleur recouverte d'une photocopie couleur
sur papier translucide
35,6 x 21,6 cm

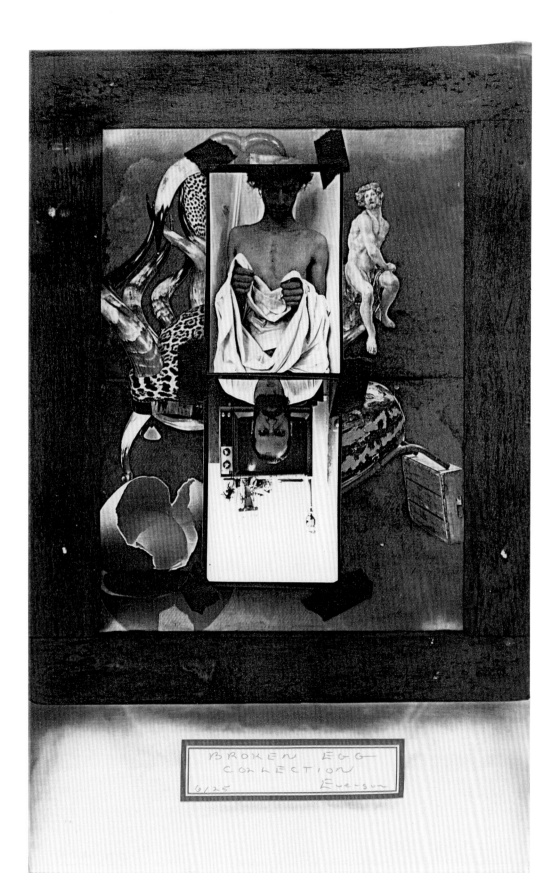

BROKEN EGG
COLLECTION
6/25 Everson

Duck over Pierre
1982
Twelve SX-70 Polaroid prints
36.5 x 17.8 cm overall

Pierre et le canard
1982
Douze épreuves Polaroïd SX-70
36,5 x 17,8 cm en tout

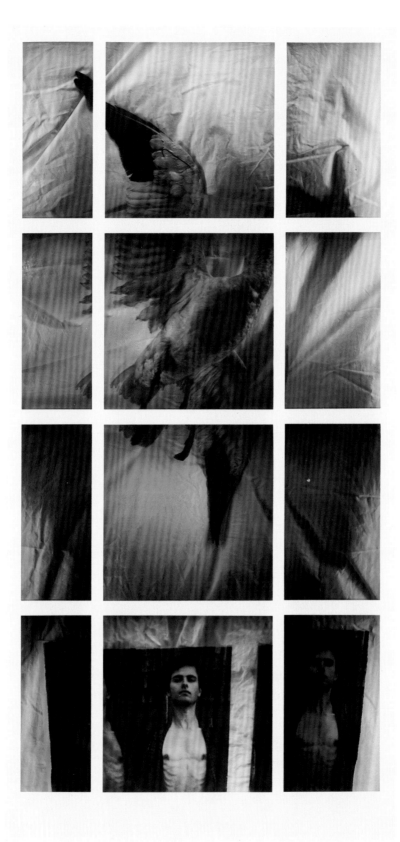

James and the Pepper Tongue
1982
Twelve SX-70 Polaroid prints
36.7 x 17.9 cm overall

James et la langue-poivron
1982
Douze épreuves Polaroïd SX-70
36,7 x 17,9 cm en tout

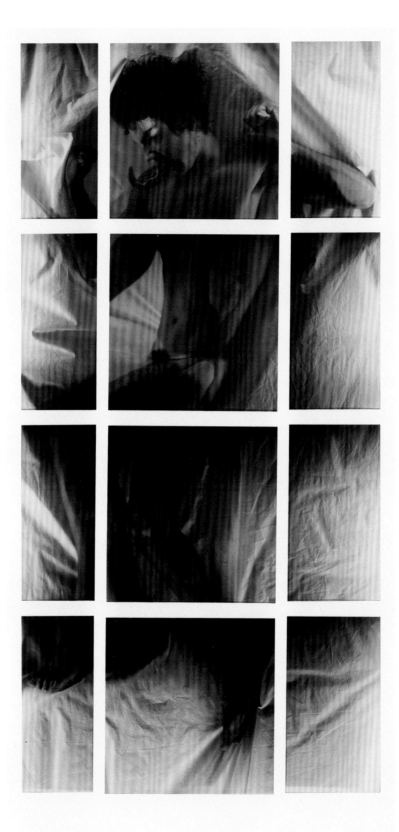

Untitled
1982
Polaroid print, hand-worked enamel paint
27.5 x 21.5 cm

Sans titre
1982
Épreuve Polaroïd, émail glacé à la main
27,5 x 21,5 cm

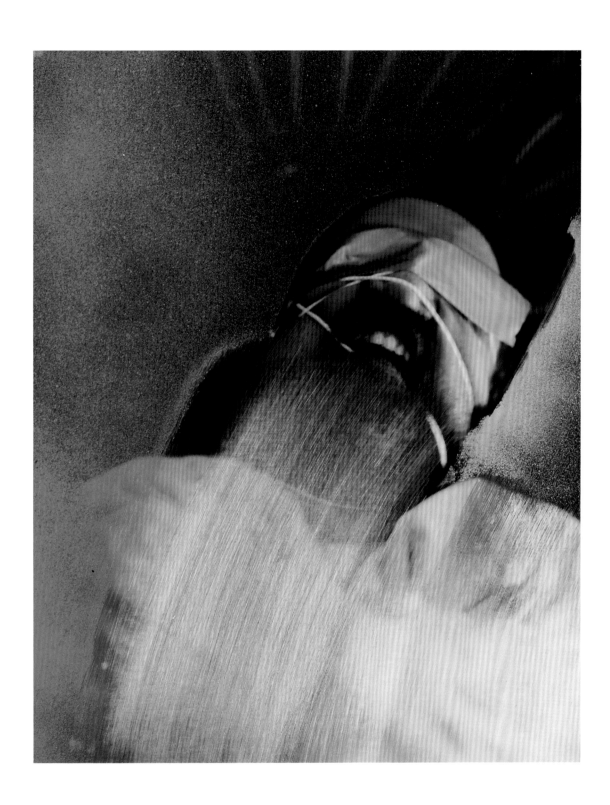

The Lemon Squeezer
1984
Polaroid print
218.5 x 110.0 cm
Collection of The Photographers Gallery

Le Presseur de citrons
1984
Épreuve Polaroïd
218,5 x 110,0 cm
Collection de The Photographers Gallery

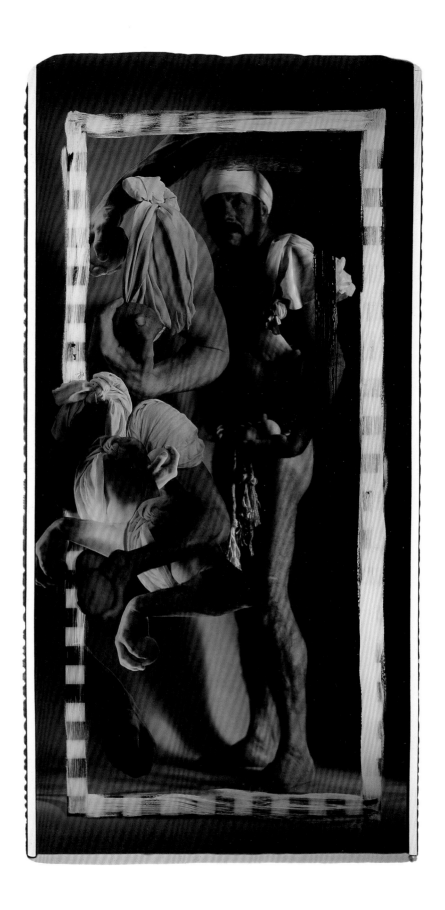

The Caravaggio
1984
Polaroid print
230.5 x 110.0 cm

Le Caravage
1984
Épreuve Polaroïd
230,5 x 110,0 cm

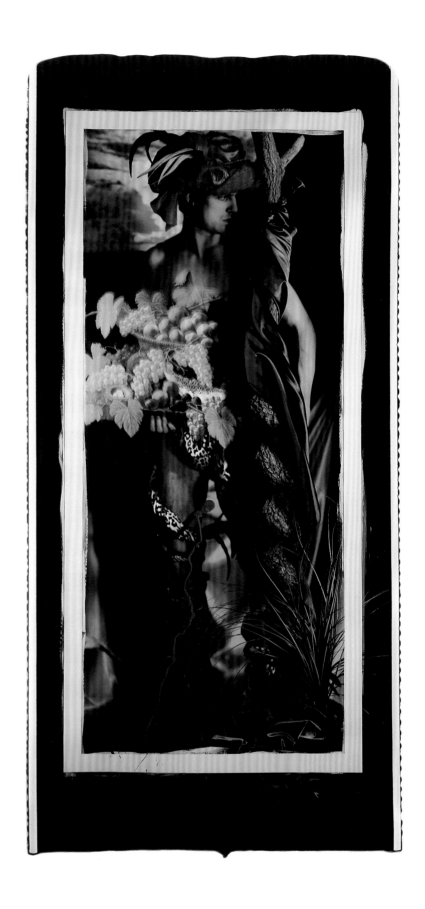

*Putti Harvest for R+E. Infidelity. Didier. Twin lovers bound in
classical ecstasy*
1984-1985
Polaroid print
19.1 x 24.1 cm
Collection of the Canada Council Art Bank

*Récolte d'angelots pour R+E — Infidélité — Didier — Amants jumeaux
liés dans une extase classique*
1984-1985
Épreuve Polaroïd
19,1 x 24,1 cm
Collection de la Banque d'œuvres d'art du Conseil des Arts du Canada

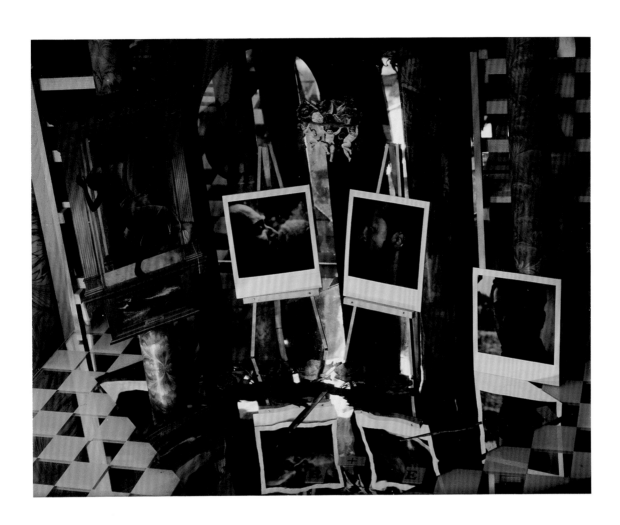

Homage to the Old Man in Red Turban — The Burning of the Heretics
1985
Polaroid print
19.1 x 24.0 cm

Hommage au vieil homme au turban rouge — Immolation des hérétiques
1985
Épreuve Polaroïd
19,1 x 24,0 cm

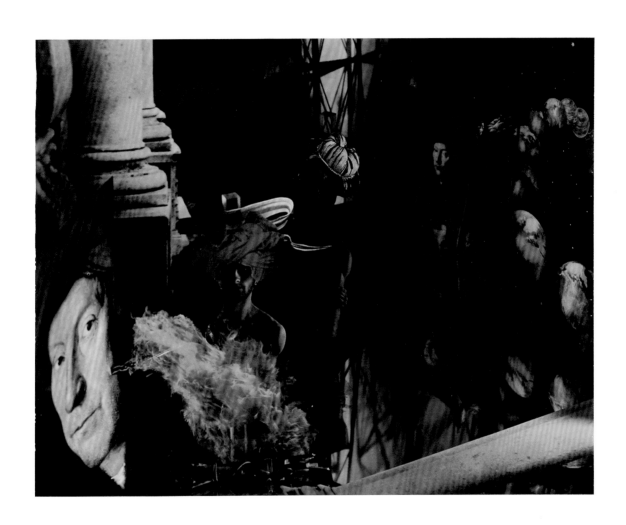

The Deposition from the Cross
1985
Polaroid diptych
231.0 x 110.8 cm; 226.5 x 110.7 cm

Descente de la croix
1985
Diptyque Polaroïd
231,0 x 110,8 cm; 226,5 x 110,7 cm

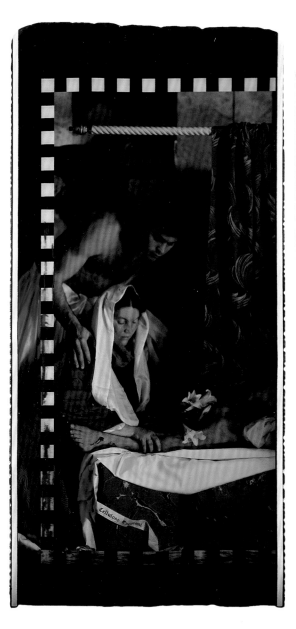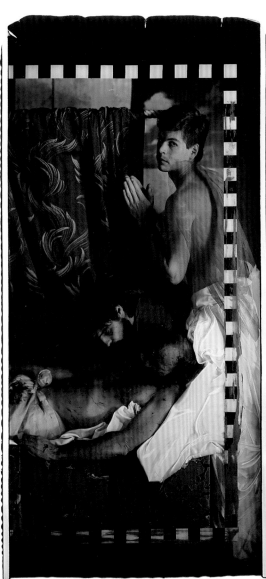

Le Pantin
1986
Polaroid print
241.3 x 110.5 cm

Le Pantin
1986
Épreuve Polaroïd
241,3 x 110,5 cm

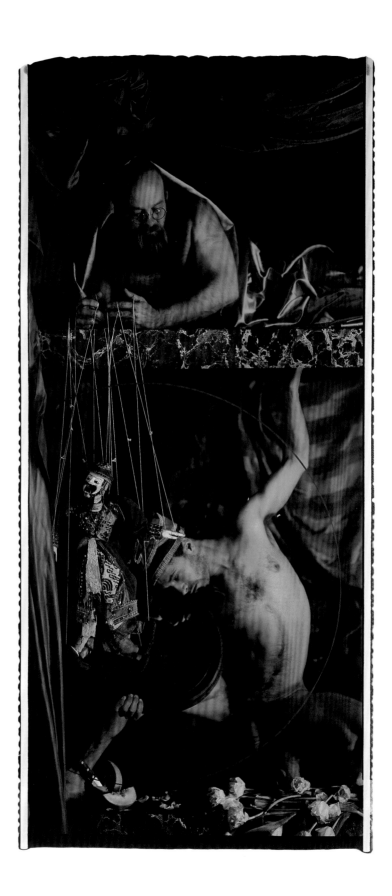

The Chowder Maker
1986
Polaroid triptych
75.0 x 55.7 cm; 75.0 x 55.4 cm; 72.0 x 55.7 cm

Préparation du chowder
1986
Triptyque Polaroïd
75,0 x 55,7 cm; 75,0 x 55,4 cm; 72,0 x 55,7 cm

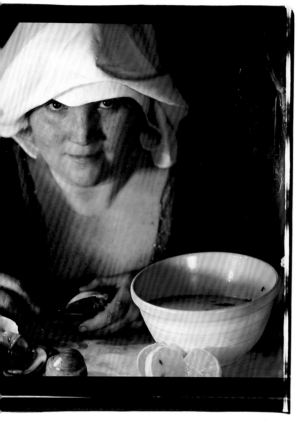

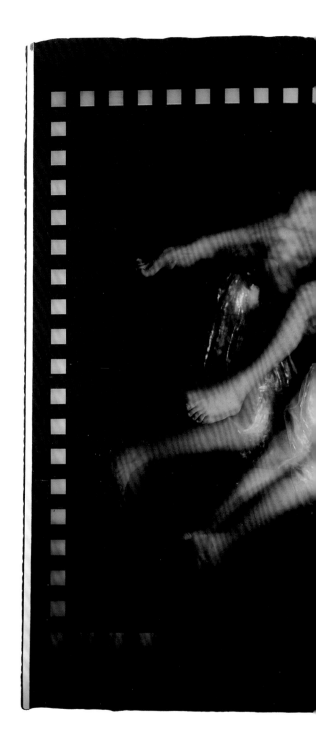

Re-enactment of Goya's
"Flight of the Witches" ca. 1797-1798 (Detail)
1986
Polaroid triptych
231.5 x 109.7 cm; 216.5 x 109.5 cm; 232.3 x 110.0 cm

Reconstitution du
« Vol des sorcières» de Goya (v. 1797-1798) (Détail)
1986
Triptyque Polaroïd
231,5 x 109,7 cm; 216,5 x 109,5 cm; 232,3 x 110,0 cm

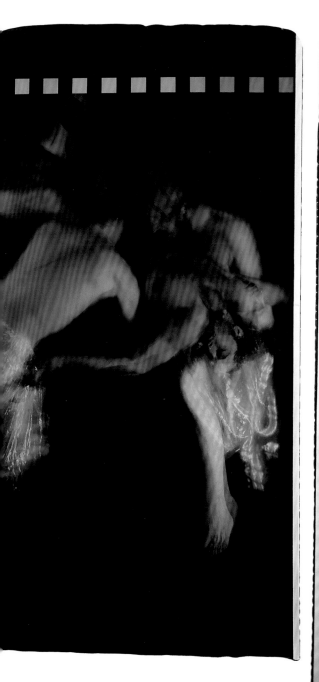

CATALOGUE

All works are in the collection of the Canadian Museum of Contemporary Photography unless otherwise noted. For image size, height precedes width. In works comprising more than one print, dimensions are given from left to right. Works illustrated in this catalogue are identified by page numbers.

p. 35 1. *Untitled*
1971-1972
Kodalith print, hand-applied oil toners
21.1 x 13.7 cm
Collection of the National Gallery
of Canada

2. *Doris as a Child with Flowers*
1971-1972
Cyanotype, crayon
65.9 x 96.2 cm

3. *Birth of Adam*
1971-1972
Cyanotype, lithographic reproductions,
paint, peacock feather, Kodalith print,
brooch, velvet
110.0 x 67.1 cm

4. *The Battle for the Virgins*
1972
Cyanotype, lithographic reproductions,
Kodalith print, silver-gelatin print, stickers, stitching
65.4 x 101.0 cm

5. *Bill and the Loons*
1976
Colour Xerox print
35.0 x 21.7 cm
Lent by Evergon

p. 37 6. *Terry and Big Muffin*
1976
Colour Xerox print
34.9 x 21.6 cm
Collection of David Rasmus

p. 10 7. *Diane and the Horse*
1976
Colour Xerox print
21.6 x 34.9 cm
Lent by Evergon

8. *Roger and the Tomato*
1976
Colour Xerox print
35.0 x 21.5 cm
Collection of Norman Hay

9. *Bill and the Raccoons*
1976
Colour Xerox print
21.6 x 35.2 cm
Lent by Evergon

30. *Stag Horn, Tongue Blurred*
1983
Polaroid print
72.5 x 55.7 cm

p. 47 31. *The Lemon Squeezer*
1984
Polaroid print
218.5 x 110.0 cm
Collection of The Photographers
Gallery

p. 49 32. *The Caravaggio*
1984
Polaroid print
230.5 x 110.0 cm

33. *Prehistoric Hell – The return of St.
Georges. All is sacrificed. Dragon
escapes through blue lower right.*
1985
Polaroid print
19.1 x 24.0 cm

34. *Homage to the Old Man in Red Turban
– The Meditation on Stag Death*
1985
Polaroid print
19.0 x 24.1 cm

35. *King Losing Head – Savage cats
attack kingdom*
1985
Polaroid print
19.1 x 24.1 cm

p. 51 36. *Putti Harvest for R+E. Infidelity.
Didier. Twin lovers bound in classical
ecstasy*
1984-1985
Polaroid print
19.1 x 24.1 cm
Collection of the Canada Council
Art Bank

p. 53 37. *Homage to the Old Man in Red Turban
– The Burning of the Heretics*
1985
Polaroid print
19.1 x 24.0 cm

p. 29 38. *The Rose*
1985
Polaroid triptych
Approximately 72.0 x 55.5 cm each
Collection of Fondation Cartier pour
l'art contemporain

p. 55 39. *The Deposition from the Cross*
1985
Polaroid diptych
231.0 x 110.8 cm; 226.5 x 110.7 cm

p. 57 40. *Le Pantin*
1986
Polaroid print
241.3 x 110.5 cm

pp.
58/59 41. *The Chowder Maker*
1986
Polaroid triptych
75.0 x 55.7 cm; 75.0 x 55.4 cm;
72.0 x 55.7 cm

p. 24 42. *The Artist and his Mother*
1986
Polaroid triptych
72.0 x 56.0 cm; 71.3 x 56.1 cm;
71.2 x 55.6 cm

43. *The Audience – Women*
1986
Seven Polaroid prints
67.0 x 55.4 cm; 69.5 x 55.4 cm;
69.0 x 55.4 cm; 69.5 x 55.5 cm;
69.5 x 55.5 cm; 69.5 x 55.5 cm;
68.0 x 55.5 cm
Collection of Fondation Cartier pour
l'art contemporain

44. *The Audience – Men*
1986
Seven Polaroid prints
69.5 x 55.4 cm; 69.0 x 55.4 cm;
69.0 x 55.4 cm; 69.0 x 55.5 cm;
68.5 x 55.5 cm; 69.0 x 55.4 cm;
69.0 x 55.4 cm
Collection of Fondation Cartier pour
l'art contemporain

pp.
60/61 45. *Re-enactment of Goya's "Flight
of the Witches" ca. 1797-1798*
1986
Single Polaroid print
234.0 x 110.0 cm
Polaroid triptych
231.5 x 109.7 cm; 216.5 x 109.5 cm;
232.3 x 110.0 cm

46. *The Artist's Muse*
1987
Polaroid print
250.0 x 110.0 cm
Courtesy of Jack Shainman Gallery

64

CATALOGUE

Sauf indication contraire, toutes les œuvres appartiennent à la collection du Musée canadien de la photographie contemporaine. Leurs dimensions sont indiquées comme suit : hauteur, puis largeur. Lorsqu'une œuvre comporte plus d'une épreuve, les dimensions sont données de gauche à droite. Les œuvres apparaissant dans ce catalogue sont identifiées par un numéro de page. Les titres ont été adaptés de l'anglais.

p. 35 1. *Sans titre*
1971-1972
Épreuve Kodalith, toners à l'huile appliqués à la main
21,1 x 13,7 cm
Collection du Musée des beaux-arts du Canada

2. *Doris enfant tenant un bouquet*
1971-1972
Cyanotype, crayons de couleur
65,9 x 96,2 cm

3. *Naissance d'Adam*
1971-1972
Cyanotype, reproductions lithographiques, peinture, plume de paon, épreuve Kodalith, broche, velours
110,0 x 67,1 cm

4. *Combat pour les vierges*
1972
Cyanotype, reproductions lithographiques, épreuve Kodalith, épreuve argentique à la gélatine, auto-collants, points de couture
65,4 x 101,0 cm

5. *Bill et les huards*
1976
Photocopie couleur
35,0 x 21,7 cm
Prêtée par Evergon

p. 37 6. *Terry et Big Muffin*
1976
Photocopie couleur
34,9 x 21,6 cm
Collection de David Rasmus

p. 10 7. *Diane et le cheval*
1976
Photocopie couleur
21,6 x 34,9 cm
Prêtée par Evergon

8. *Roger et la tomate*
1976
Photocopie couleur
35,0 x 21,5 cm
Collection de Norman Hay

9. *Bill et les ratons laveurs*
1976
Photocopie couleur
21,6 x 35,2 cm
Prêtée par Evergon

10. *Autoportrait*
1978
Photocopie couleur
35,4 x 21,5 cm
Prêtée par Evergon

30. *Corne de cerf, langue floue*
1983
Épreuve Polaroïd
72,5 x 55,7 cm

p. 47 31. *Le Presseur de citrons*
1984
Épreuve Polaroïd
218,5 x 110,0 cm
Collection de The Photographers
Gallery

p. 49 32. *Le Caravage*
1984
Épreuve Polaroïd
230,5 x 110,0 cm

33. *Enfer préhistorique - Le retour de Saint
Georges - Sacrifice - Sortie du dragon
en bas à droite*
1985
Épreuve Polaroïd
19,1 x 24,0 cm

34. *Hommage au vieil homme au turban
rouge - Méditation sur la mort du cerf*
1985
Épreuve Polaroïd
19,0 x 24,1 cm

35. *Roi perdant la tête - Fauve attaquant
le royaume*
1985
Épreuve Polaroïd
19,1 x 24,1 cm

p. 51 36. *Récolte d'angelots pour R+E - Infidélité
- Didier - Amants jumeaux liés dans
une extase classique*
1984-1985
Épreuve Polaroïd
19,1 x 24,1 cm
Collection de la Banque d'œuvres d'art
du Conseil des Arts du Canada

p. 53 37. *Hommage au vieil homme au turban
rouge - Immolation des hérétiques*
1985
Épreuve Polaroïd
19,1 x 24,0 cm

p. 29 38. *La Rose*
1985
Triptyque Polaroïd
Environ 72,0 x 55,5 cm chacun
Collection de la Fondation Cartier
pour l'art contemporain

p. 55 39. *Descente de la croix*
1985
Diptyque Polaroïd
231,0 x 110,8 cm; 226,5 x 110,7 cm

p. 57 40. *Le Pantin*
1986
Épreuve Polaroïd
241,3 x 110,5 cm

pp.
58/59 41. *Préparation du chowder*
1986
Triptyque Polaroïd
75,0 x 55,7 cm; 75,0 x 55,4 cm;
72,0 x 55,7 cm

p. 24 42. *L'Artiste et sa mère*
1986
Triptyque Polaroïd
72,0 x 56,0 cm; 71,3 x 56,1 cm;
71,2 x 55,6 cm

43. *L'Audience - Femmes*
1986
Sept épreuves Polaroïd
67,0 x 55,4 cm; 69,5 x 55,4 cm;
69,0 x 55,4 cm; 69,5 x 55,5 cm;
69,5 x 55,5 cm; 69,5 x 55,5 cm;
68,0 x 55,5 cm
Collection de la Fondation Cartier
pour l'art contemporain

44. *L'Audience - Hommes*
1986
Sept épreuves Polaroïd
69,5 x 55,4 cm; 69,0 x 55,4 cm;
69,0 x 55,4 cm; 69,0 x 55,5 cm;
68,5 x 55,5 cm; 69,0 x 55,4 cm;
69,0 x 55,4 cm
Collection de la Fondation Cartier
pour l'art contemporain

pp.
60/61 45. *Reconstitution du « Vol des sorcières »
de Goya (v. 1797-1798)*
1986
Épreuve Polaroïd
234,0 x 110,0 cm
Triptyque Polaroïd
231,5 x 109,7 cm; 216,5 x 109,5 cm;
232,3 x 110,0 cm

46. *La Muse de l'artiste*
1987
Épreuve Polaroïd
250,0 x 110,0 cm
Gracieuseté de la Jack Shainman Gallery

Previous Showings for Works in the Exhibition

1972 *Photo Media*, American Crafts Council and Museum, New York

1975 *Doris*, Colonel By Campus, Algonquin College, Ottawa
Photographs from the Collection, National Gallery of Canada, Ottawa
Photo Festival '75, National Film Board of Canada, Still Photography Division, Canadian Government Conference Centre, Ottawa

1976 *10 Albums*, National Film Board of Canada, Still Photography Division, Photo Gallery, Ottawa
Forum '76, Montreal Museum of Fine Arts, Montréal
An Exhibit of Non-Silver Prints by Evergon, The Photographers' Gallery, Saskatoon; Plug-In Gallery, Winnipeg
Colour Xerox, The Western Front, Vancouver

1977 *Works by Richard Margolis & Evergon*, Gallery Graphics, Ottawa

1979 *Electroworks*, International Museum of Photography at George Eastman House, Rochester, New York
Alternative Imaging Systems, Everson Museum, Syracuse, New York

1980 *Electroworks*, Canadian Centre of Photography and Film, Toronto
Electro Colour Works, Gallery Graphics, Ottawa
Xerox Works by Evergon, Sandstone Graphics, Rochester, New York

1981 *Evergon*, Open Space Gallery, Victoria
Evergon, Galerie Anne Doran, Ottawa

1982 *Evergon: Interlocking Polaroids*, The Burton Gallery of Photographic Art, Toronto
Interlocking Polaroids, Foto, New York
From the Same Shoots: Interlocking Polaroids & Colour Xerox, Ralph Wilson Gallery, Lehigh University, Bethlehem, Pennsylvania
Evergon: Les Gisants de l'éphémère, Canadian Cultural Centre, Paris

1983 *Photo Synapse: Caucasians in Birdland*, Coburg Gallery, Vancouver
Les Gisants de l'éphémère, Canon Photo Gallery, Amsterdam
Caucasians in Birdland II, G.O. Centre, Ottawa
Evergon: "Quadrupeds" & "Horrifique Portraits", Galerie Anne Doran, Ottawa

1984 *Evergon: Interlocking Polaroids 1981-83: Polaroid 20 x 24 1982-83*, Art Gallery of Hamilton, Hamilton, Ontario
Polaroid, Axe Néo-7, Hull, Quebec
Dress Rehearsals for Bobo Leo, Malmö Konsthall, Malmö, Sweden
Les Gisants de l'éphémère, Primavera Fotografica, Centre culturel de la Caixa de Pensions, Barcelona
Dress Rehearsals for "Bobo Leo": An exhibition of Colour Polaroid Prints by Evergon, 28 Arlington, Rochester, New York
Contemporary Canadian Photography: From the Collection of the National Film Board, Edmonton Art Gallery, Edmonton

1985 *Contemporary Canadian Photography: From the Collection of the National Film Board*, Presentation House, North Vancouver; Winnipeg Art Gallery, Winnipeg; National Gallery of Canada, Ottawa
Polaroid 2, Axe Néo-7, Hull, Quebec
8" x 10" Theatre Pieces, Hallway Gallery, Moore College, Philadelphia
Evergon: 40" x 80" Colour Polaroid Prints, SAW Gallery, Ottawa
Works by Celluloso Evergonni, The Photographers Gallery, Saskatoon
Œuvres de Celluloso Evergonni, Art 45, Montréal

1986 *Evergon: Personal Mythologies*, Nickle Arts Museum, Calgary
Evergon, Fondation Cartier pour l'art contemporain, Jouy-en-Josas, France
Contemporary Canadian Photography: From the Collection of the National Film Board, Dalhousie Art Gallery, Halifax; Art Gallery of Hamilton, Hamilton, Ontario; Musée du Québec, Québec
Œuvres de Celluloso Evergonni/Les Géants Polaroids, Galerie Junod, Lausanne, Switzerland
Le Musée imaginaire de..., Centre Saidye Bronfman, Montréal
Evergon: A New Series of Polaroid Works, Gallery Quan, Toronto

1987 *Works by Celluloso Evergonni*, Norman Mackenzie Art Gallery, Regina
»blow-up« Zeitgeschichte, Württembergischer Kunstverein, Stuttgart; Haus am Waldsee, Berlin; Kunstverein in Hamburg; Frankfurter Kunstverein; Kunstmuseum Luzern; Rheinisches Landesmuseum, Bonn
Evergon: Recent Work, Jack Shainman Gallery, New York and Washington

Les œuvres de l'exposition ont été présentées dans les endroits suivants :

1972 *Photo Media*, American Crafts Council and Museum, New York

1975 *Doris*, Collège Algonquin, campus Colonel-By, Ottawa
Photographies de la collection permanente, Galerie nationale du Canada, Ottawa
Photo Festival '75, Office national du film du Canada, Service de la photographie, Centre de conférences du gouvernement canadien, Ottawa

1976 *10 Albums*, Office national du film du Canada, Service de la photographie, Galerie de l'Image, Ottawa
Forum '76, Musée des beaux-arts de Montréal, Montréal
An Exhibit of Non-Silver Prints by Evergon, The Photographers' Gallery, Saskatoon; Plug-In Gallery, Winnipeg
Colour Xerox, The Western Front, Vancouver

1977 *Works by Richard Margolis & Evergon*, Gallery Graphics, Ottawa

1979 *Electroworks*, International Museum of Photography at George Eastman House, Rochester (New York)
Alternative Imaging Systems, Everson Museum, Syracuse (New York)

1980 *Electroworks*, Canadian Centre of Photography and Film, Toronto
Electro Colour Works, Gallery Graphics, Ottawa
Xerox Works by Evergon, Sandstone Graphics, Rochester (New York)

1981 *Evergon*, Open Space Gallery, Victoria
Evergon, Galerie Anne Doran, Ottawa

1982 *Evergon: Interlocking Polaroids*, The Burton Gallery of Photographic Art, Toronto
Interlocking Polaroids, Foto, New York
From the Same Shoots: Interlocking Polaroids & Colour Xerox, Ralph Wilson Gallery, Lehigh University, Bethlehem (Pennsylvanie)
Evergon : Les Gisants de l'éphémère, Centre culturel canadien, Paris

1983 *Photo Synapse: Caucasians in Birdland*, Coburg Gallery, Vancouver
Les Gisants de l'éphémère, Canon Photo Gallery, Amsterdam
Caucasians in Birdland II, G.O. Centre, Ottawa
Evergon: «Quadrupeds» & «Horrifique Portraits», Galerie Anne Doran, Ottawa

1984 *Evergon: Interlocking Polaroids 1981-83: Polaroid 20 x 24 1982-83*, Art Gallery of Hamilton, Hamilton (Ontario)
Polaroïd, Axe Néo-7, Hull (Québec)
Dress Rehearsals for Bobo Leo, Malmö Konsthall, Malmö (Suède)
Les Gisants de l'éphémère, Primavera Fotografica, Centre culturel de la Caixa de Pensions, Barcelone
Dress Rehearsals for «Bobo Leo»: An exhibition of Colour Polaroid Prints by Evergon, 28 Arlington, Rochester (New York)
Photographie canadienne contemporaine de la collection de l'Office national du film, Edmonton Art Gallery, Edmonton

1985 *Photographie canadienne contemporaine de la collection de l'Office national du film*, Presentation House, North Vancouver; Winnipeg Art Gallery, Winnipeg; Musée des beaux-arts du Canada, Ottawa
Polaroïd 2, Axe Néo-7, Hull (Québec)
8" x 10" Theatre Pieces, Hallway Gallery, Moore College, Philadelphie
Evergon: 40" x 80" Colour Polaroid Prints, SAW Gallery, Ottawa
Works by Celluloso Evergonni, The Photographers Gallery, Saskatoon
Œuvres de Celluloso Evergonni, Art 45, Montréal

1986 *Evergon: Personal Mythologies*, Nickle Arts Museum, Calgary
Evergon, Fondation Cartier pour l'art contemporain, Jouy-en-Josas (France)
Photographie canadienne contemporaine de la collection de l'Office national du film, Dalhousie Art Gallery, Halifax; Art Gallery of Hamilton, Hamilton (Ontario); Musée du Québec, Québec
Œuvres de Celluloso Evergonni/Les Géants Polaroïds Galerie Junod, Lausanne (Suisse)
Le Musée imaginaire de..., Centre Saidye Bronfman, Montréal
Evergon: A New Series of Polaroid Works, Gallery Quan, Toronto

1987 *Works by Celluloso Evergonni*, Norman Mackenzie Art Gallery, Regina
»blow-up« Zeitgeschichte, Württembergischer Kunstverein, Stuttgart, Haus am Waldsee, Berlin; Kunstverein in Hamburg, Hambourg; Frankfurter Kunstverein, Francfort; Kunstmuseum Luzern, Lucerne; Rheinisches Landesmuseum, Bonn
Evergon: Recent Work, Jack Shainman Gallery, New York et Washington

Acknowledgements

The images in this exhibition would not have been possible without the generous support of the Canada Council, the Canadian Museum of Contemporary Photography, the Canada Council Art Bank, the Polaroid Corporation, and the Fondation Cartier pour l'art contemporain.

But it was the individuals within and without these institutions who have helped sustain the context and the vision surrounding the work. In alphabetical order, they are: Marie-Claude Beaud, Monique Bélanger, James Borcoman, Bob Chapman, Penny Cousineau, Marianne Fulton, Brad Gorman, Martha Hanna, Charles Hill, Barbara Hitchcock and Martha Langford. Technical expertise was supplied by: Peter Bass, Ian Churchill, Daniel Fortier, Alan Hesse, Yan Hnizdo, Louis Lussier and John Reuter.

I must also acknowledge and thank the friends and lovers who also became my models. Also in alphabetical order, they are: for the large-format Polaroid work – Gary Beckett, Homer Bills, Bill Brown, Didier Cazabon, Ian Churchill, Pierre Dorion, Adolf Doutell, Charlie Drinkwater, François Dufresne, Ron Fowler, Clark Henerson, Ginny Karman, Mariam Laplante, Paul Legault, Margaret Lunt, Louis Lussier, Linda McCausland, Dean Merchant, Ian Moffat, Louise Muluihill, Roberto Pane, Nestor Perket, Elizabeth Ritchie, Christian Servel, Larry Shouldice, Miss Texas, Greg Whitney and Raymond Whitney.

For all other work – Aarmese, Howie Alberts, Mary Ev Anderson, Dédé Audette, Michael Balser, Ron Bergeron, Anne Bonnie, Hamish Buchanan, Thomas Chable, Denis Champagne, Rafael Chirichietti, Paul Clubine, Doug Cohen, André Dion, Claude Dorion, Doug Fisher, Etienne Folville, Glen Fredericks, Toto Frima, Wilson Gonzales, Phillip Hannan, Stephen Keith, Cortez Kimbel, Mark Krayenhoff, Aloie Krivograd, Joe Kukulka, Bill Laird, Peter Lancastle, André Laroche, Steve Lebel, Denys Mailhoit, Kate McGregor, Colleen McMackon, Brice McNeil, Jim McSwain, Judith Parker-McFadden, Diane Phillips, Victor Pilon, Kevin Orr, Roy Resmer, Terry Reichtie, Willyum Rowe, Larry Sobovitch, Doris Solae, Roland Trembleay, Robert Watson, Roger Wells, Doug Wilson, Anne Yarmovitch and James Zaluski. And because I have been blessed with an abundance of friends, lovers and models, I want to thank those people found in my work but whose names have escaped me.

And finally, how could I have pulled it all together without my mothers:
Margaret, Roberto, Pierre and Bill?

Evergon

Remerciements

C'est grâce au soutien généreux du Conseil des Arts du Canada, du Musée canadien de la photographie contemporaine, de la Banque d'oeuvres d'art du Conseil des Arts, de la société Polaroid et de la Fondation Cartier pour l'art contemporain, que les oeuvres de cette exposition ont pu être réalisées.

J'ajoute cependant que leur cohérence matérielle et conceptuelle n'aurait pas été possible sans l'apport de nombreuses personnes qui travaillent soit au sein de ces organismes, soit en d'autres milieux. Ce sont, par ordre alphabétique : Marie-Claude Beaud, Monique Bélanger, James Borcoman, Bob Chapman, Penny Cousineau, Marianne Fulton, Brad Gorman, Martha Hanna, Charles Hill, Barbara Hitchcock et Martha Langford. Par ailleurs, l'expertise technique de Peter Bass, Ian Churchill, Daniel Fortier, Alan Hesse, Yan Hnizdo, Louis Lussier et John Reuter m'a été d'un grand secours.

Qu'on me permette aussi d'exprimer ma gratitude aux amis, amants et proches qui ont posé pour moi. Sur les Polaroïd grand format, ce sont, toujours par ordre alphabétique : Gary Beckett, Homer Bills, Bill Brown, Didier Cazabon, Ian Churchill, Pierre Dorion, Adolf Doutell, Charlie Drinkwater, François Dufresne, Ron Fowler, Clark Henerson, Ginny Karman, Mariam Laplante, Paul Legault, Margaret Lunt, Louis Lussier, Linda McCausland, Dean Merchant, Ian Moffat, Louise Muluihill, Roberto Pane, Nestor Perket, Elizabeth Ritchie, Christian Servel, Larry Shouldice, Miss Texas, Greg Whitney et Raymond Whitney.

Sur les autres photographies, ce sont : Aarmese, Howie Alberts, Mary Ev Anderson, Dédé Audette, Michael Balser, Ron Bergeron, Anne Bonnie, Hamish Buchanan, Thomas Chable, Denis Champagne, Rafael Chirichietti, Paul Clubine, Doug Cohen, André Dion, Claude Dorion, Doug Fisher, Etienne Folville, Glen Fredericks, Toto Frima, Wilson Gonzales, Phillip Hannan, Stephen Keith, Cortez Kimbel, Mark Krayenhoff, Aloie Krivograd, Joe Kukulka, Bill Laird, Peter Lancastle, André Laroche, Steve Lebel, Denys Mailhoit, Kate McGregor, Colleen McMackon, Brice McNeil, Jim McSwain, Judith Parker-McFadden, Diane Phillips, Victor Pilon, Kevin Orr, Roy Resmer, Terry Reichtie, Willyum Rowe, Larry Sobovitch, Doris Solae, Roland Trembleay, Robert Watson, Roger Wells, Doug Wilson, Anne Yarmovitch et James Zaluski. Et comme j'ai eu la chance de ne jamais manquer d'amis, d'amants et de modèles, je remercie également tous les autres qui apparaissent sur mes photos et dont j'aurais momentanément oublié le nom.

Enfin, j'ai une dette de reconnaissance particulière à l'endroit de celle et de ceux que j'appelle mes anges gardiens : Margaret, Roberto, Pierre et Bill.

Evergon

Biographical Note

Evergon was born in Niagara Falls, Ontario, in 1946. After graduating with an M.F.A. in Photography from the Rochester Institute of Technology in 1974, he began teaching, first at the Louisville School of Art in Kentucky and then in the Visual Arts Department of the University of Ottawa. In 1986, supported by a grant from the Canada Council, Evergon left the university and is now devoting full attention to creative pursuits.

Notice biographique

Evergon est né à Niagara Falls (Ontario) en 1946. Après avoir obtenu sa maîtrise en photographie au Rochester Institute of Technology en 1974, il a enseigné à la Louisville School of Art (Kentucky), puis au Département des arts visuels de l'Université d'Ottawa. Bénéficiaire en 1986 d'une subvention du Conseil des Arts du Canada, il a abandonné l'enseignement la même année pour se consacrer à la création.